油 画
创作技法

cape book
西方绘画技法经典教程

油画

创作技法

【西班牙】派拉蒙专业团队 著 / 沈少雪 译

上海书画出版社

前言
油画颜料

说起油画，我们几乎会将其视为西方绘画艺术的全部，因为在历史长河中留存下来的画作，大多数都是油画。如果列一个"十大伟大画家"的榜单，上榜的油画家至少会有八个。确实有许多不同领域的艺术家也采用过不同的技法绘画，并且同样有所建树。但自文艺复兴以来，没有任何其他艺术形式能与油画所取得的巨大影响力相提并论。如今，尽管出现了像水彩画这样的当代艺术形式，但油画仍然是专业画家和业余爱好者的心头之好。

油画不仅是一种主流艺术形式，它也能实现艺术家们的巧思奇想。在一个真正的艺术家手里，油画的多样性以及感知本质造就了一种植根于生活的绘画方式，它能将最简单的事物通过感官和触觉上的表现，将其变成有意义、有感染力的作品，这些都是通过对基础技法的巧妙运用来实现的。

本书既有基础教学，又有进一步的拓展内容，用通俗易懂的方式传授你需要知道的油画知识，这些知识能让你掌控调色板上的各色颜料。本书通过大量不同风格的案例，翔实地解析各种技巧和处理方法。

最后，本书向不熟悉油画的读者展现了此种艺术形式的魅力，也能让专注于此道的艺术家们看到未曾见过的可能性。

虽然油画被认为是一种难学的技艺，其复杂性要视画家想如何表现自己的艺术理想而定。但油画同样有着高度的适应性——每个画家都有各自的创作意图和个人独特的表现手法。

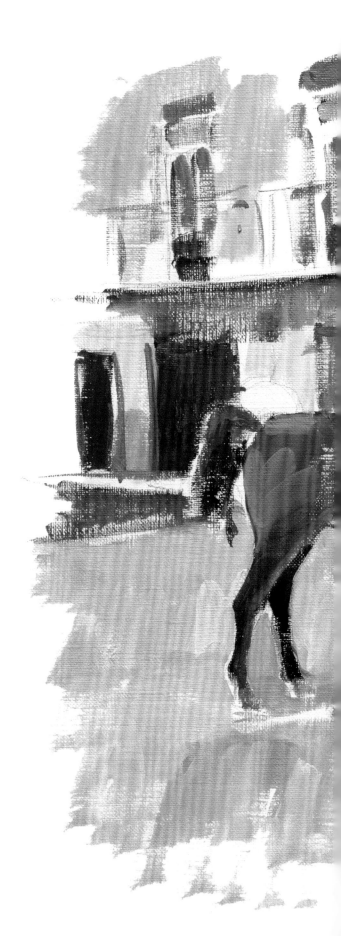

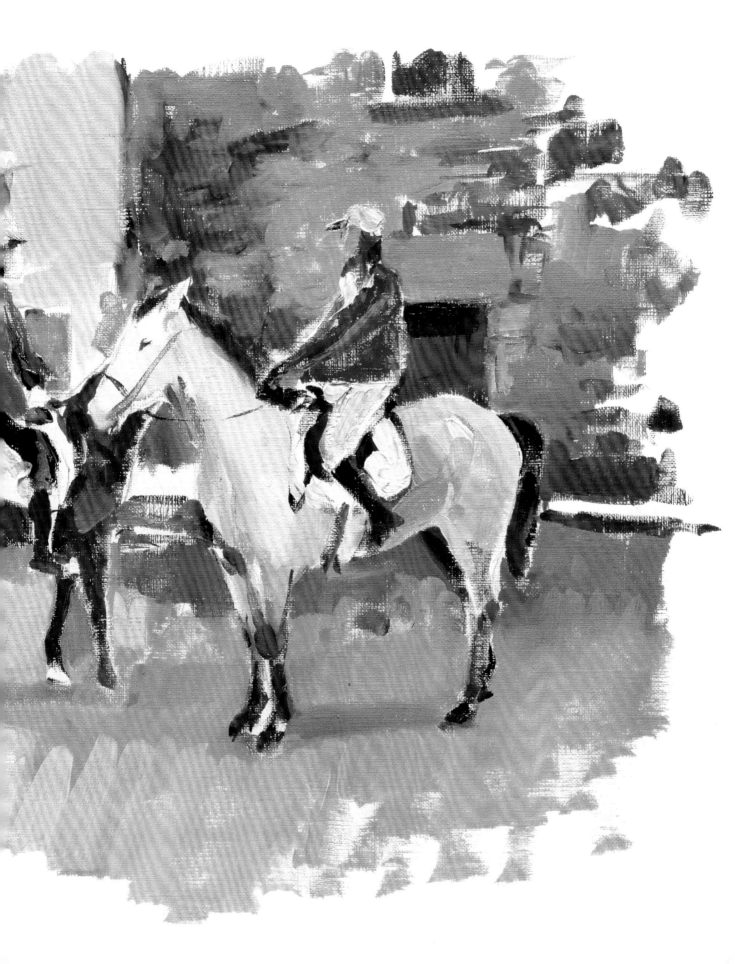

油画的材料

"我总是试图隐藏创作时的艰辛，这样我的作品看上去才能拥有春天般的光明和喜悦。"

亨利·马蒂斯（1869年～1954年）

颜料

的

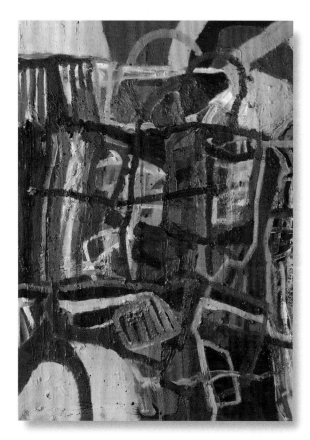

亚历克斯·帕斯卡尔 《无题》 2005年
布画油画

成分

谈起油画，脑子里冒出的第一个画面是什么？ 是厚重的涂色，能覆盖一切的明亮而黏稠的颜料（但需要很久才能干透）。所有这些特质都归因于一样东西：油。色料和油混合在一起，赋予了油画颜料许多其他绘画材料所不具备的浓烈与顺滑。这其中最重要的因素是色料和油的品质。在这一章中我们将了解到颜料的精髓：特点、属性、内在本质以及我们对这种绘画媒介的期许。

颜料的成分

油画颜料

油画颜料的主要成分是色料和油。换句话说——油附着于颜料层上，吸收空气中的氧气，干燥聚合后会形成一种持久而有弹性的薄膜。历史上，人们尝试过用不同的油来制作油画颜料，包括亚麻籽油、胡桃油、芝麻油等。如今主流颜料厂都选择亚麻籽油，这主要是因为它的内在特征和易于获得。不过我们依然会使用不同的油制作颜料，来使颜料获得某些特殊的性质，如干燥时间、光泽度和色彩的透明度。比如胡桃油和罂粟籽油能使颜色更浅，使白色更醒目。大多数画家都认为冷榨的亚麻籽油最好，干燥得最快，但不少生产厂家还是会生产热榨亚麻籽油，因为热榨杂质较少，榨取更容易。

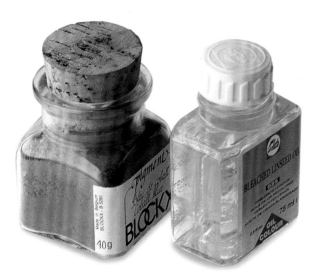

油画颜料的组成成分只有两种：色料和油。最终产品的分级（专家级或者学生级）主要是看这两种成分的材质。色料的研磨要合适（不同颜色的要求不同），加油量要精确，以保证干燥度以及对颜料最小的颜色影响。

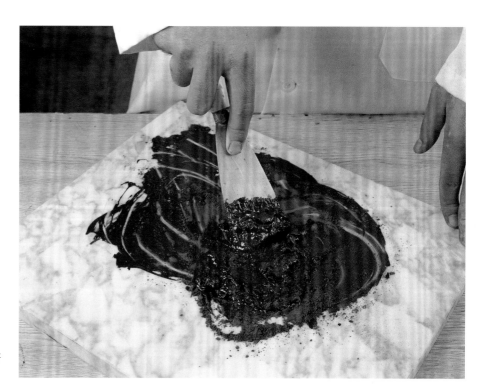

油画颜料就是色料和油（可以是亚麻籽油、坚果油或者芝麻油等）的调和。

油画颜料黏稠而缓干，能很好地混合和调色。油画颜料干燥时间长，从而能使作品的创作时间更加充裕。

亚麻籽油的特点

　　金黄色的亚麻籽油，无光时略显暗淡，有光时显得明亮，湿润时和干燥后都是如此。如果颜料避光收藏的时间很长，色彩难免会变暗。有些画家会将颜料用油置于光照下，其色泽就会变得明亮而厚重，最大幅度减少了变黄的隐患（蓝光状态下可见）。煮沸的亚麻籽油的干燥特性会增加，这种油可以在超市买到。但在使用时要多加注意，它会使颜料层变得脆弱，而且时间一长颜色也会变得黯淡。

　　厂家制作不同颜色的颜料时，通常会选择不同种类的油。总的来说，干燥得快的颜料黄一些，而偏黄的油几乎不会用在浅色颜料上，所以浅色颜料比深色颜料干得要慢。

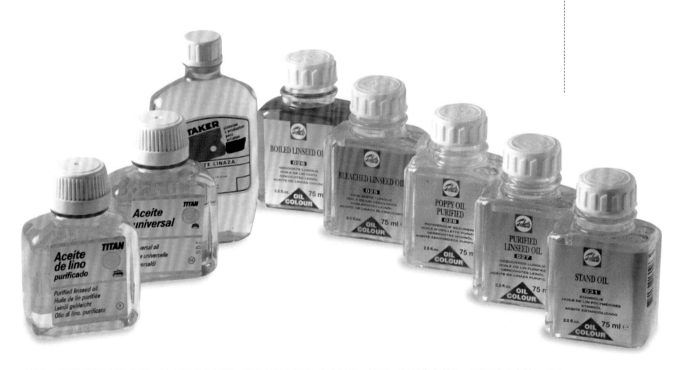

这是一系列不同的颜料用油。从左到右分别是：净化过的亚麻籽油（很轻，快干，但是会发黄），通用油（中性，几乎不变黄，但是干得慢），普通的亚麻籽油（很黄，只适用于调和深色颜料），煮沸的亚麻籽油（颜色深，干得非常快，这种油在浅色颜料中的偏黄肉眼可见），漂白过的亚麻籽油（经过了特殊处理，非常透明，几乎没有偏黄，用来制造浅色颜料），纯化的亚麻籽油（用来调和溶剂，增加颜料的透明度），标准亚麻籽油（通用油的另一种称谓）。

颜料的成分

色料、颜色与颜料

色料是由某种特殊比例的化学成分所组成的物质，用来制造工业颜料和艺术颜料，当然也包括油画颜料。颜料可以由一种或数种色料配比而成。色料的名称有氧化铬钴（用来制造某种蓝色颜料）、二羟基喹啉并吖啶（猩红）或者邻苯二甲氯化铜（绿色）等。颜色，确切地说是一种记忆或者看法，我们会用很多种方式来命名它，如苹果绿。其实我们说的是一种经验，一种感受，一种大致的看法，也是一种记忆，以便能让我们从调色板上或多或少地找到一些相似的色彩。颜料是一种合成物，它能让我们产生对特定颜色的体验。

行业中会给予每种色料一个统一的编码。即使不同厂家生产的颜料名字相同，但用的并不一定是同一种色料。这样，唯一可以参考的就是颜料管。厂家必须按规定在每管颜料上标明所用的色料。如此处我们买到的红色，其颜料管上写的就是二羟基喹啉并吖啶红。

这是温莎牛顿色卡的涂色样本，这样的颜色参考比印在色卡上的更加准确。

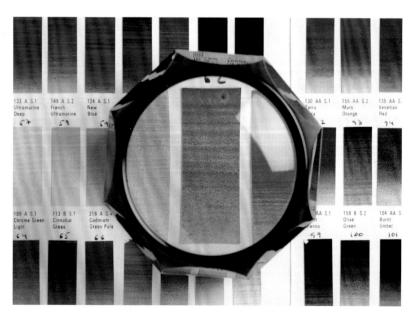

主流的颜料厂销售的颜料范围很广（这里展示了泰伦斯、史明克和温莎牛顿的色卡），这些色卡是用真实的颜料样本制成的。

颜料的特点

搞清概念很重要。要分清色料（基底粉末）、颜料（黏稠的混合物）以及颜色（视觉效果）的区别。颜料印在包装上的名字（颜色）和所使用的色料的名字不总是一致的。如果色料的名字后面跟着插入语"色相"，则意味着此颜料的颜色是模仿该色料制成的，只是看上去像这种色料而已，是人工合成的。通常我们都会选择没有这类标签的优质颜料。

色料编码

油画颜料的标签上除了有颜色的名字（如柠檬黄、猩红、锰蓝等），还会有一个代码，用来说明生产颜料时所用的色料，代码包括两个字母和一个数字，数字指代某一特定种类的色料。

字母的含义如下：PW（白色色料）、PR（红色色料）、PY（黄色色料）、PO（橙色色料）、PG（绿色色料）、PB（蓝色色料）、PV（紫色色料）、PBr（棕色色料）或者PBk（黑色色料）。

对于艺术家来说，油画颜料的选择和使用对画作的创作及保存非常重要。另外，使用的所有颜料相互之间要能相容，以避免不同颜料之间的化学成分产生意外的反应。

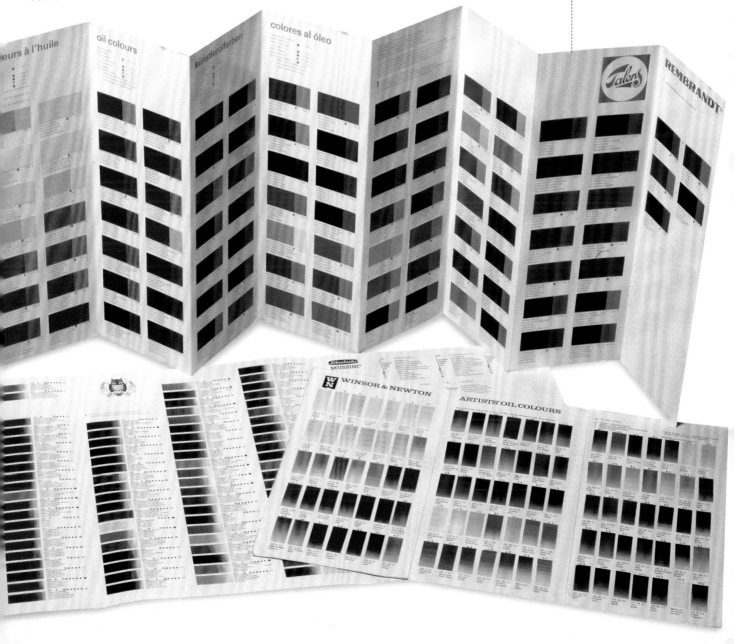

颜料的成分

颜料的特点

油画颜料的标签上不仅列出了作为原料的一种或几种色料，还列出了载色剂，通常颜料用亚麻籽油，浅色颜料用芝麻油。另外，还列出了颜料的耐光力、坚韧度和透明度。透明度常用透明、半透明、不透明来表示。

耐光力与透明度

载色剂（油）的一个用处是在最大程度上保证色料不会褪色。颜色的耐光力通常用数字来表示，不同的测试方法使用的等级标准和名称也不同。比如ASTM就将颜色的持久度分为五个等级，从I到V，I最好；而"蓝色羊毛标准"则将其分为1～8级，8级最好。

颜料的透明度更为重要。你是否认为浓稠的、糊状的油画颜料一定是不透明的呢？其实这不是必然的。洋红和青绿就非常透明，只有少数颜料是完全不透明的。颜料是否透明取决于颜料中加入了多少色料，它可以从完全不透明过渡到各种程度的透明。调颜料时，不透明颜料能融合透明颜料。

由于大多数白色颜料都不透明，因此将一个透明颜料变得不透明（同时尽可能少的改变色调）的最简单的方法，就是在透明颜料中加一点白色。

另一个重要的因素是干燥速度。不同颜料的干燥速度千差万别，色料是矿物材质的颜料（比如氧化铁的色料），干得很快；而另一些颜料（比如钛白和象牙黑）就干得很慢。使用的色料决定了绘画初期阶段需要的干燥时间。

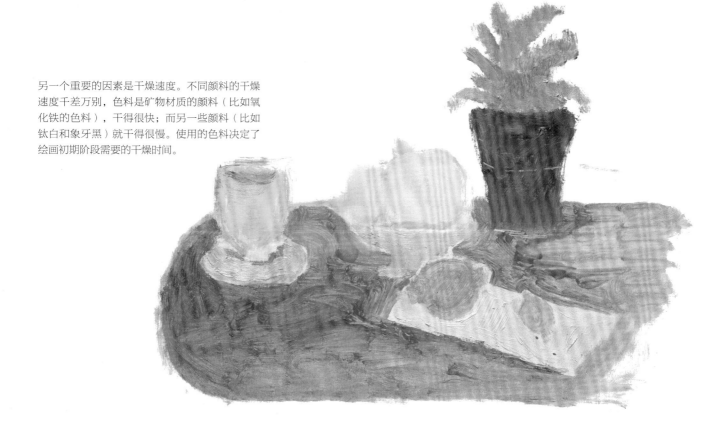

洋红是最透明的油画色彩之一，哪怕是在有清晰纹理的背景或者颜色涂得很厚时也是如此。

黄色和橙色通常是透明的，不过以含镉的色料为原料的除外。

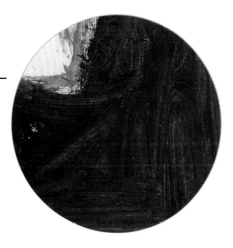

所有使用矿物色料制作的颜料都是透明的，图示的色彩是烧赭。

这种粉色是用深红色和白色混合而成的，白色中和了深红色的透明度。

有时候画家也会自己制作颜料，以获得自己所需的颜料的浓稠度。只要你有时间和耐心，这并不复杂，还有一个明显的好处：便宜。稍有毅力的话，其出品效果和商业制造的颜料绝对可以一较高下。我们要用到的是粉状色料、一个特制的杵（玻璃材质，宽大平整的底）以及一个非常平滑的表面，比如一块大理石板或者玻璃板。

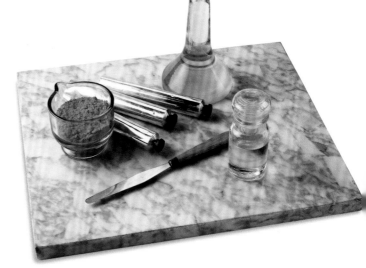

颜料的成分
制作油画颜料

生产过程

先把一小堆色粉倒在工作台的台面中央，再在色粉中间挖上一个凹陷，把油倒进去。少量的油就够了，其调和色料的能力远比你想象的要强大。接着用杵来处理这些油和色料，手握杵并不停地做画圈的动作，将油和色料混在一起，直到颜料的黏稠度达到一定程度，黏稠度不够就再加些色料。最后用调色刀把颜料刮起来放进金属罐，这样就能拿到店里去卖了。灌装前最好再将颜料放置几个星期，让过量的油流到操作台面上，接着将颜料装入容器。追求颜料质量的制作者有时会将颜料放置几个月。

1

1.颜料是在大理石板或者陶瓷或者玻璃表面上进行处理的。这个过程需要宽大的玻璃杵、色料、亚麻籽油、调色刀以及可以反复使用的金属管。

2.将少量的亚麻籽油倒入一小堆色料的凹陷处。

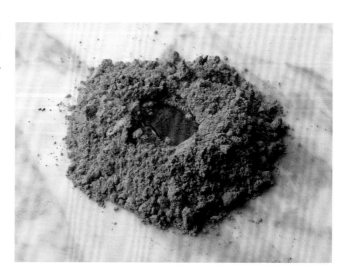

3

3.混合物通过不断画圈的动作被研磨得细碎，消除了结块。

4.如果颜料过于稀薄，可以在研磨过程中多加点色料，磨完以后的颜料应该是浓稠的，没有结块。

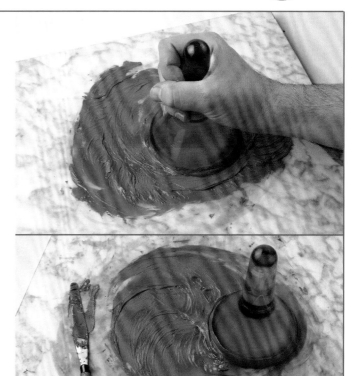

保存

　　颜料的保存没什么需要特别注意的地方。唯一的方法就是使用后紧紧地盖上盖子。如果颜料管顶部干了，可以用牙签弄开，让里面的颜料流出来。如果管口太干、颜料太硬，也可以打开管尾，挤出剩余可用的颜料。

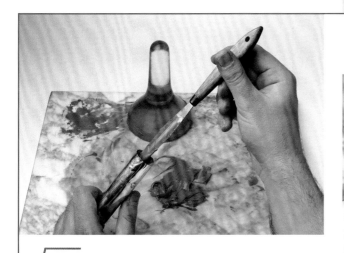

4

5

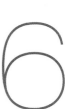

5.颜料从颜料管的底部装入，挤到管子的另一头。

6.确定管内没有空气后，再把管尾封闭起来。

6

颜料的成分

颜料的商业分类

油画颜料通常用金属或塑料管存放，用旋盖封口。容量分成多种，最基本的是两种，学生级和专家级。它们的容量分别是每管1.25盎司（37毫升）和5盎司（150毫升）。其他颜色选小管即可，但是白色要选大管。此外还有罐装的颜料，每罐2磅（1公斤），艺术家们采用厚涂技法时会使用罐装颜料。

油画棒

颜料种类在近期取得的最新发展是油画棒。外形和蜡笔相似，但更大。油画棒划过帆布时非常流畅，因此油画棒非常适合用来绘制草图。油画棒留下的线条可以用笔刷画，也可以用溶剂稀释，就像传统颜料一样。

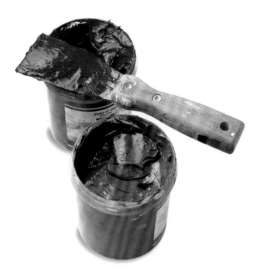

大广口瓶或者金属罐装的颜料是用来绘画超大型作品的。它们的价格更便宜但使用不便。由于暴露在空气中的面积很大，颜料很容易变干。

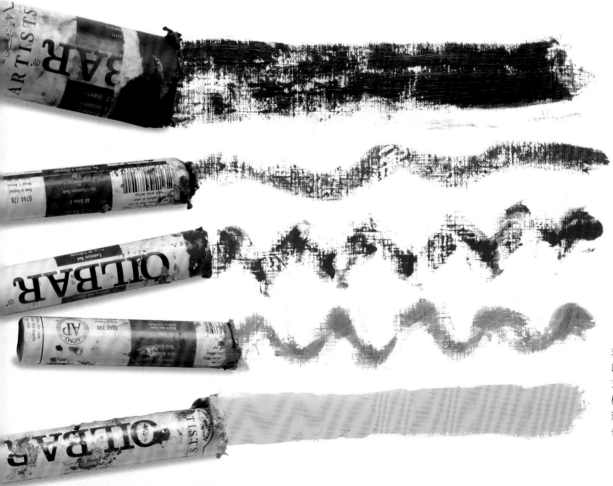

对于那些喜欢线条以及意识流绘画的艺术家来说，油画棒是一个有趣的备选。售卖的油画棒也有不同的规格。

颜料盒

画家的颜料盒是其重要的日常装备之一。有单独出售的颜料盒，也有包含了一套颜料、画笔、溶剂以及调色板的颜料盒。颜料盒大小和材质不限，从学生用盒到实木的大型豪华工作室用盒，应有尽有。颜料盒能方便画家随身携带，当然如果你整天待在画室里，那自然用不到。说起颜料盒里的一套颜料，它的特性决定了，无论多复杂多独特的颜色，都能通过数种其他的颜色调和得来。严格来说，三原色（品红、青蓝和黄色）加上白色能调出任何颜色，但是不会有哪个画家的调色板上只有这四种颜色。

画家喜好的色彩各有不同，对于那些需要调制或者具有特殊色调的颜色，画家们并不愿意花费太多时间。所以，最佳选择是根据你的需要制作个人的颜料套装。

不同品牌的油画颜料会装在大小不同的金属管内出售，对常用的颜色，一般厂家还会出售大管。白色颜料的用量比其他颜色都要多，因此买大管为佳。

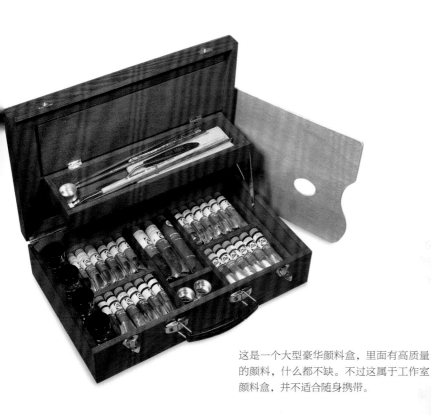

这是一个大型豪华颜料盒，里面有高质量的颜料，什么都不缺。不过这属于工作室颜料盒，并不适合随身携带。

艺术家

的

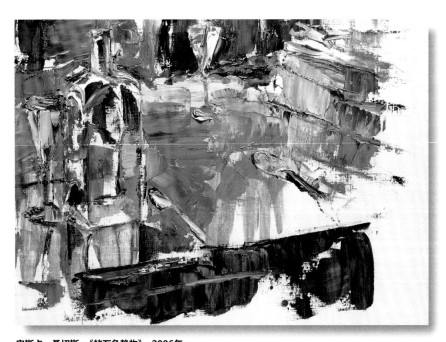

奥斯卡·桑切斯 《赭石色静物》 2006年
布画油画

色彩

理论上，所有的颜色都能通过三原色调和得到。然而没有画家愿意通过调和三原色来得到自己想要的色彩，因此，画家们通常会往调色板上倒上各种色调的颜色，以方便调和出所需要的颜色。这些颜色既能直接使用，也能调色。即使两种颜色都是绿色也不一定能混用，或许其中一种能调出浅色的、有活力的色彩，而另一种则能调出偏深的色调。画家的个人喜好决定了他在调色板的组合上会选什么颜色，这需要作全盘的综合考虑。在这一章中，我们将展现一个五彩缤纷的组合以及其中最出彩的颜色。

艺术家的色彩

色彩与调和：黄色系

黄色在调色板上大都是明亮、温暖和充满活力的。黄色颜料由多种不同的色料混合而成，并通过其不同比例的组合，能得到一系列不同的黄色。你可以选择1~2种这里展示的黄色加入你的颜料里，每一种都是高品质的颜料。如果要从中选出一种，出于实用方面的考虑，我建议使用汉莎黄或者偶氮柠檬黄。

橙色

尽管橙色是一种通过简单调色就能轻易获得的颜色，但留一支橙色颜料也是值得的，因为这意味着你能直接获得非常温暖且饱和的色调。

最常用的橙色色料是镉橙（PO20），和其他镉系色料一样，镉橙颜色厚重而不透明，在调色时占据主导地位。另一种柔和的选择是吡咯橙（PO73），略微带点红色，通常会和偶氮黄色色料混合，并以透明橙为名字出售。

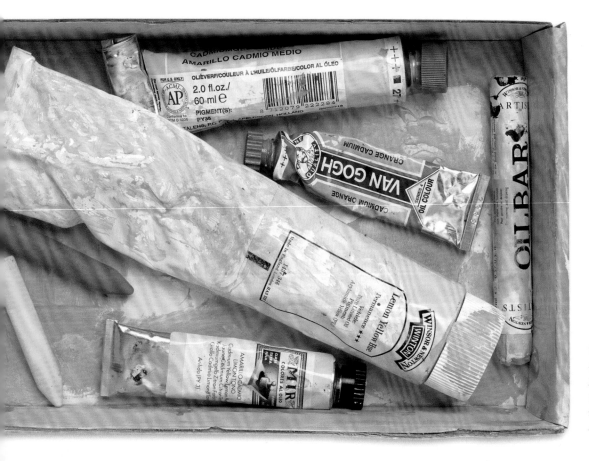

黄色是画家调色板上最明亮的颜色，许多画家最喜欢的是柠檬黄。但用不错的镉黄或者更柔和一些的汉莎黄调和翠绿色，也是个不错的选择。

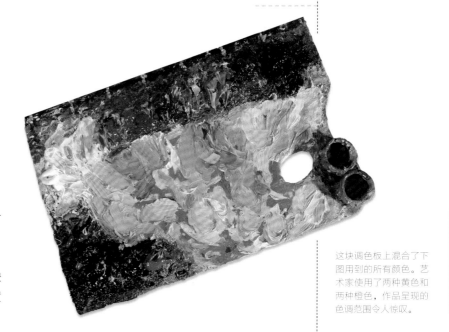

这块调色板上混合了下图用到的所有颜色。艺术家使用了两种黄色和两种橙色，作品呈现的色调范围令人惊叹。

用黄色来调色

黄色颜料的色调异常脆弱，变化也十分有限，很快会向绿色、橙色或者棕色变化，因此我们基本不会用黄色来调色。为红色、赭石或绿色增加渐变时，黄色又是不可或缺的，有了黄色，才有个人化的独特技法。黄色总能带来惊奇：加上黑色能变成深绿色，和深色的矿物颜料色系调和能变成酸性绿。我们不妨一起动手试试。

图中从左到右，从上到下的颜色分别是：汉莎黄，浅色，透明，色调柔和；柠檬镉黄和中等镉黄，厚重，不透明；深汉莎黄，色调漂亮，比镉黄透明；羟乙基苯并咪唑（偶氮）黄，色调处于红色和柠檬黄之间；以及镉红橙，一种非常强烈而饱满的橙色。

这幅画只用了极其有限的色彩范围，几乎全部使用黄色和橙色，因此显得异常明亮，是一个使用黄色进行绘画的优秀范例。

作者：埃丝特·奥利维·德·普格

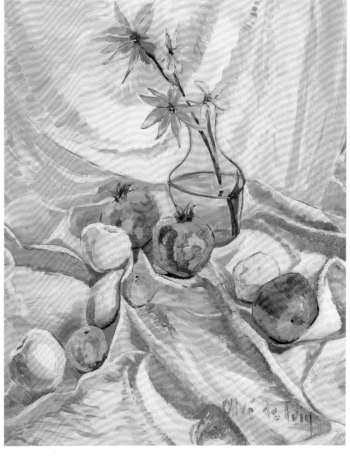
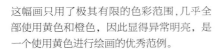

艺术家的色彩

色彩与调和：红色系

没有任何一种颜色在调色板上的色彩强度能与红色相提并论。从橙色到紫色，都属于红色的范畴，可见红色的色调十分广泛，因此我们要在调色板上留上2～3种的红色。相对于我们所选择的半透明的黄色和橙色，最主流的红色是镉红。镉红厚重、遮盖力强且不透明，是最强势的红色。镉红几乎没有缺点，只是用它来调色时有时可能会有些混色，如调出的粉色会有些土，紫色又不够有生气。在这时可以用萘酚红和异常明亮的喹吖啶酮红作为镉红的替代或补充，这两种颜色能让橙色和紫色变得极其出色，充满生机与光泽。

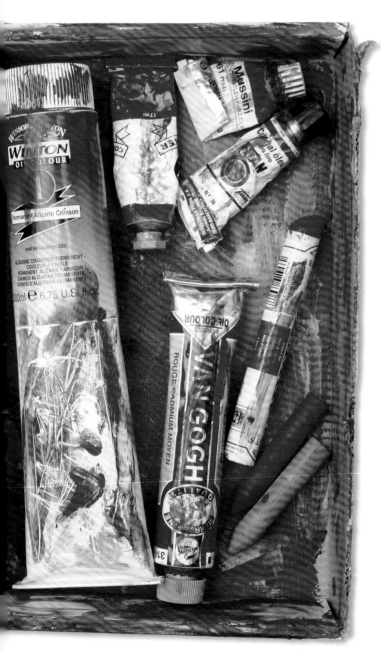

红色是表现力最强的颜色。从朱红、镉红到紫红，至少要在调色盘上留下其中两种。

这些是油画中常用的红色。图中从左到右，从上到下的颜色分别是：朱红，明亮但有些透明；中等镉红和深镉红，色彩饱满，不透明，遮盖力强；紫红，一种非透明的颜色，所有画家都爱用；二羟基喹啉并吖啶深红，和紫红相比有些土，但同样透明；以及浅喹吖啶酮红，在调制明亮的橙色和紫色时很能派上用场。

由于各个厂家所用的色料不同，商业零售的红色颜料的饱和度和光亮度大相径庭，而红色系从橙红到紫色的巨大跨度，也让画家有了更丰富的选择。

洋红

　　这种颜色值得单独一提。洋红，或者说深紫红，是油画的一种经典颜色，是在生物色料出现之前就已经有的基础颜色。洋红能用来调制高贵的紫色和漂亮的橙色。它有两个重要的特质：1. 它是高贵的深色，强烈而有亮度。2. 它和白色一起能调和出明亮柔和的粉色。

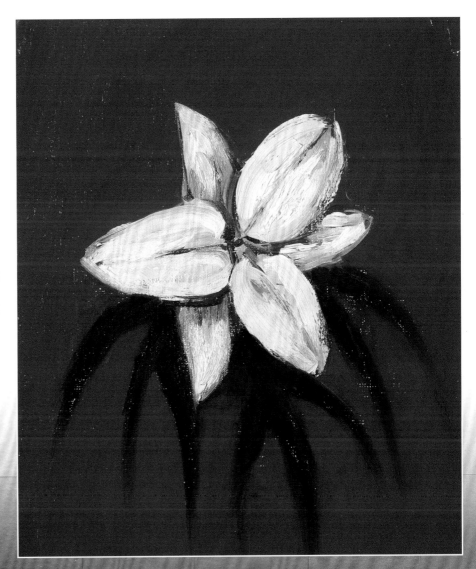

这幅小幅作品的背景用的是深镉红，饱满，不透明，遮盖力强。粉红色花瓣是用更为柔和的洋红和白色调和而成的。

作者：伊万·马斯

群青是用得最多的蓝色，各种场合都会用到。当然，也有不少人喜欢使用钴蓝和普鲁士蓝，这是每个人的喜好。

艺术家的色彩

色彩与调和：蓝色系

　　最常见的蓝色是群青，有一点点紫，且有丰富的深色色调。这是一种很有用的颜色，通过白色提亮，能用来调配明亮鲜活的蓝色。钴蓝，要比群青浅一些，是一种中性蓝（介于紫色和绿色之间），加白色调和后会偏向天蓝。普鲁士蓝有点偏绿，偏冷，有金属感，可以从颜料管里挤出来直接使用，颜色很深，很美，加了白色后会给人一种苍白的感觉，调色时会有些混浊，不同牌子的颜色也大不相同。酞菁蓝是一种有机色料（人工合成），在市场上，相比那些历史悠久的油画颜料，酞菁蓝显得更年轻，这种颜色明亮透明，品质也好。然而，有些画家却认为这种颜料人工气息过重，有股"电子味"。

这些是油画中常用的蓝色。从左到右，从上到下的颜色分别是：群青，略微有些偏红，颜色很深；钴蓝，比群青偏绿，更透明，色调非常饱满；酞菁蓝，偏绿，透明，和白色调和后会很亮；普鲁士蓝，更偏绿，色调偏深。

颜料从颜料管中挤出来的时候，通常看起来颜色会很深。当颜料厚涂时，甚至会像黑色，尤其是群青和普鲁士蓝。当颜料较薄时，其真实的颜色便会重新出现。

蓝色让人最快联想到天空和水。这幅画表现出了水的高光和反光。作者只用蓝色就表现出了水面丰富的细节以及简单的和谐。

作者：吉玛·嘉丝奇

蓝色

　　蓝色是一种异常出彩的冷色，是天空和空气的颜色。在心理学上，蓝色会创造一种距离感以及空间深度。如果画家想要让一种颜色"冷却一下"，他会加一些蓝色进去，这样会使颜色看上去带点灰。加入蓝色的多少，可以使颜色变冷或者变暖。但并不是所有的蓝色都是偏冷的，每种蓝色都有它自身的色彩偏向，或红或绿。最偏向红色的毫无疑问是紫色，群青也是最偏向红色的颜色；钴蓝其次，处于红色和绿色之间。酞菁蓝有些偏绿，普鲁士蓝也完全偏向绿色。

这幅画用了四种蓝色：群青、普鲁士蓝、钴蓝和酞菁蓝，并展现了四种颜色是如何相互作用的。每种颜色都有自己不同的"温度"。酞菁蓝看上去最冷，而钴蓝最暖。这幅画是作者伊万·马斯受到加布里埃尔·蒙特（1877年～1961年）一幅风景画的启发所产生的灵感。

艺术家的色彩

色彩与调和：绿色系

绿色色料在油画颜料的生产中使用甚少（约十种），但是当它们和黄色、蓝色色料混合时，却能形成大量不同的颜色。如今画家只要一支酞菁绿就够用了，这种绿色的色调明亮且有活力。

然而尝试一下其他传统绿色并无坏处，比如胡克绿（能制造出非常自然的、"多汁的"绿色）、钴绿以及氧化铬绿（不透明，带一些紫）。

这些是油画中常用的绿色。从左到右，从上到下的颜色分别是：钴绿，非常透明，看起来很自然的颜色，偏暖；永固绿（多种色料组成），一种中性的绿色，有很强的遮盖力；翠绿，透明，偏蓝的绿色，加入白色能调和出非常明亮的绿色；古纳特绿，透明，颜色较深，偏暖，和黄色以及各种矿物颜料混合后，能调出十分不错的颜色。

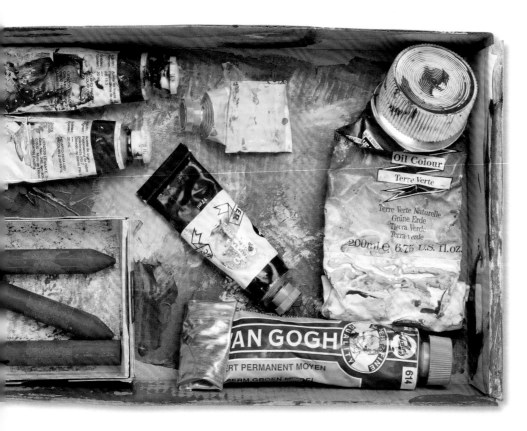

从黄到蓝

　　黄色和绿色两种颜色是绿色色域的界限。这是一个很宽的范围，包含了许多不同的色调。这意味着将生产大量不同的绿色，从最浅的到最深的，且不需要用白色来调色，换句话说，并不会牺牲颜色的纯度和明度。画家很少会从颜料管里挤出绿色直接使用，而是会通过调和黄色与蓝色来得到他们想要的或浅或深的绿色。当然，绿色也不只有和黄色、蓝色混合才能调出。少量的红色能创造出橄榄绿和土绿，烧赭也不错，加入中性的明亮的绿色，能制造出一种有趣的暖色调，有点像阴影灰色。

不同的绿色色料以及色料组合能得到大量不同的绿色。想要得到新色彩时，可以使用绿色和黄色。

冷色的、浅色的、深色的绿色，就像刚生产出来一样，唯一的例外是橄榄绿，这是一种中性色。我们可以看到一个有趣的现象：当我们用绿色来表现一幅林中景色时，画面会比自然颜色更偏冷一些，这是因为色料的色调比自然的绿色更纯粹、更冷。

作者：奥斯卡·桑奇斯

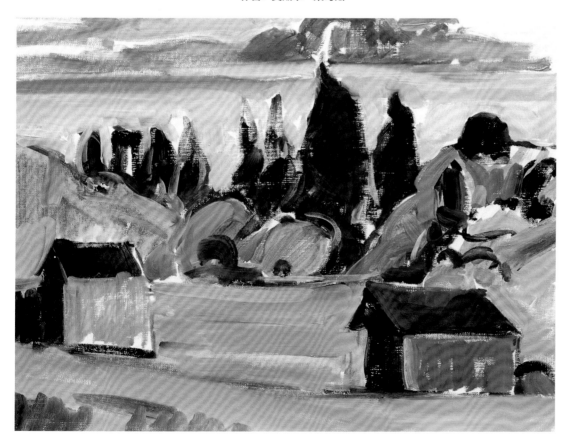

艺术家的色彩

色彩与颜料：矿物颜料

矿物颜料色系是最古老，也是最容易得到的色料。过去是用传统的自然矿粉制作的（主要是意大利矿），富含氧化铁，所以显示出来的颜色通常是红色、黄色和橙色。现在则是由大型的化学工厂人工合成。这些厚重的色彩不会从画家的调色板上消失。生赭是一种黄棕色的色料，煅烧后会变成一种干净而透明的棕色：无可替代的烧赭。另一种常见的色料是生褐，带些微绿色的渐变，同样能通过煅烧变色，得到一种略带红色的透明颜色。赭色的范围从橙色到亮黄，而红色的矿物颜料，比如氧化铁红，颜色很深，几乎是栗色了，非常不透明。如今许多颜色会以马尔斯紫、火星红、铁黄等名字出售。

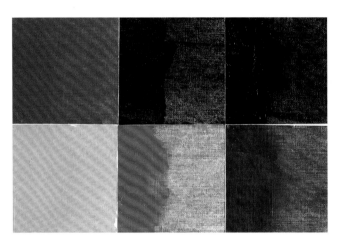

从左到右，从上到下的颜色分别是：烧赭，一种透明，透着精致红色的棕色；生赭，同样透明，颜色要浅很多，遮盖力不强，有些偏向金赭；黄赭，一种不透明的土黄，遮盖力不错；生褐，颜色偏深，偏绿；熟褐，颜色很深，很透明，有些偏红；氧化铁红（也称为英国红），很不透明，遮盖力强，还有一种偏深的瓦片色的色调，在调色中占主导地位。

矿物颜料色系的颜色是用源自天然的不同色料制成，有一种不可比拟的温暖，对于调和平衡画作至关重要。

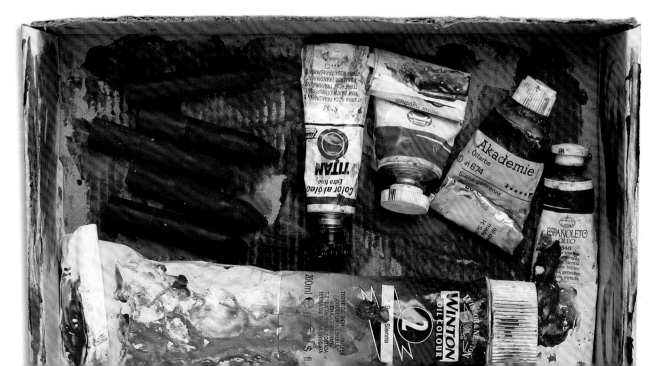

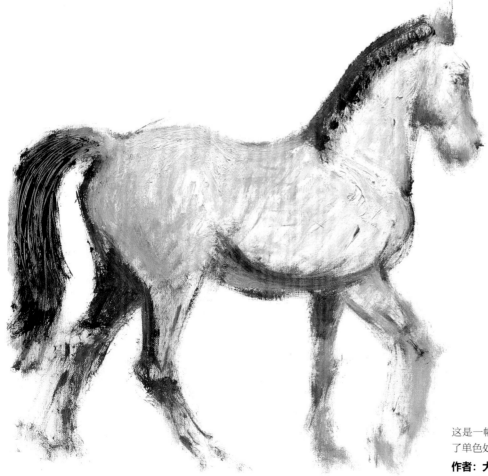

因为得来方便，以氧化铁（矿物颜料色系）色料制作的颜料市场价格最为便宜，但这丝毫无损其品质，几乎所有品牌的矿物颜料色系质量都不错。矿物颜料色系的色彩温暖而丰富，干燥快速，在创作时作为基底色彩或者阴影部分均能起到很好的效果。不少色彩透明度高，且运用也更为广泛。比如说，在完全干燥的灰白或者纯白的底色上加上薄薄一层烧赭，会让色彩变得富有透明度，让绘画对象变得更立体。

矿物颜料的颜色经常会被用来表现不同程度的灰色调，并用来调和出深沉温暖的深色。因为矿物颜料的色彩强度不高，因此它能作为饱和度很高的红色、黄色和绿色的底色。以矿物颜料色系为基础调和出的颜色特别甜蜜温暖。

作者：大卫·圣米格尔

这是一幅烧赭色的底稿，作者对绘画对象采用了单色处理，看上去很有趣。

作者：大卫·圣米格尔

艺术家的色彩

有关灰色

灰色有着最广泛的色度，对艺术家来说灰色是源自自身的色彩，大多数灰色会直接出现在调色板上，它们源自不同色彩的不断混合。对于初学者来说，灰色会让颜色变得浑浊，降低作品的明度，这是一个需要解决的问题。但是经过有目的性的调和，灰色可以拥有所有颜色中最广泛的色域。灰色是饱和色最好的补充色，能使饱和色更加突出，并能使画面色彩和谐。

黑白灰

将黑色和白色混合，就能得到最典型的灰色。根据颜色组合不同，得到的灰色会有暖色或者冷色的偏向（偏绿，偏蓝，偏红）。这些灰色都是非常不饱和的色调，主要用来作为纯白（颜色很浅）或者纯黑（颜色很深）的替代色。

这些一个接一个排着的颜色，都是货真价实的灰色。暖的、冷的、浅的、深的、红的、蓝的、棕的、黄的，各种各样的都放在一起。这是灰色唤起其他色彩的力量。

黑白之间，我们看到的都是灰色。在黑白两端之间的色彩也都能视作为灰色。灰色是绘画时的自然终端产物。如果巧妙使用，它会是一种令人愉快的色彩。

并非黑白的灰色

灰色也同样能通过混合两种互补的颜色来得到（红与绿、蓝与橙、黄与紫），且得到的总是深色调，至于是偏暖还是偏冷要看混合时占主导的颜色是什么。通常，我们可以通过加些白色来获得色彩偏向。这些色调被称为中性色。

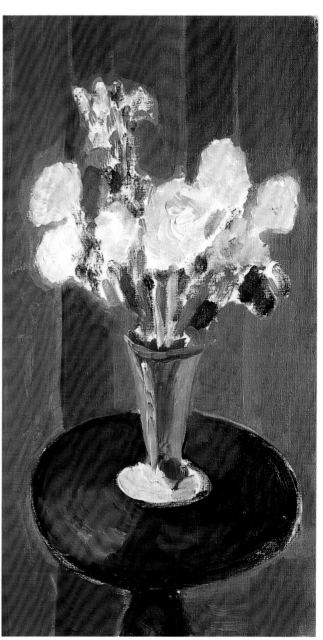

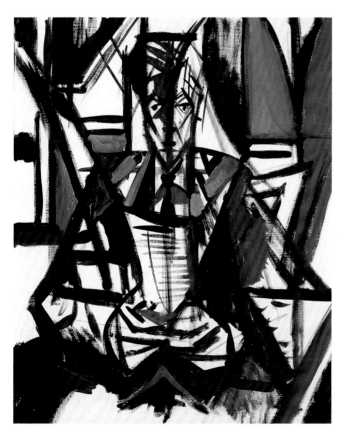

灰色会提升画面的秩序、构图和结构。这些"守序"的色彩能创造出有序而冷静的协调。

作者：伊万·马斯

若与生动的色彩相邻或相间，灰色能表现出非常出众的效果。灰色是纯色最好的补充。

作者：大卫·圣米格尔

艺术家的色彩

调色板与色彩排列

调色板是一种典型的油画工具，各种大小、或方或椭圆、木质或塑料，应有尽有。在中等大小的情况下，方形调色板比椭圆形的有更大的面积。但是如果尺寸超大，椭圆形调色板的重量能更均匀地分布在拇指周围。也有纸质的调色板（纸质镀层薄板），可作一次性使用。许多艺术家把报纸当调色板用，得来容易，用完就扔；还有的艺术家会在桌上放一块玻璃或是涂过漆的木板。事实上，任何无吸收性的表面都能用来当调色板。

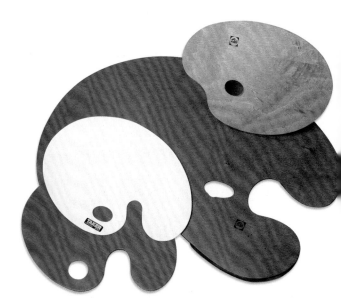

对于那些画画时喜欢拿着调色板的画家来说，椭圆形调色板的握持舒适度要胜于方形调色板。

有些画家使用颜色时比较谨慎，每次画完都会彻底清洗调色板，并留出一块很大的中间区域用来调色。

调色杯上有个夹子，能夹在调色板上。这样画家就有了一个能盛放溶剂的随手容器，如果需要的话，还可以额外再加一点油以增加颜料的流动性。

颜色的排列

每个艺术家对于如何排列调色板上的颜色都有自己的习惯，这取决于所需要用到的颜色数量和艺术家的工作方式。通常暖色系和冷色系是分开的。黑色和白色以及其他所有的颜色也都要分开。有些人会放两堆白色，一个用来配合冷色系颜料，一个用来配合暖色系颜料，这样的话，白色可以放在调色板的中央。可以这样安排：从黄色开始，然后是赭石、红色和深红色、赭色、绿色和棕色系，最后是蓝色和紫色。

调色杯通常是铝制的，是非常有用的工具，可以夹在调色板上，用来盛放颜料稀释剂。有的画家还会夹两个调色杯，一个放溶剂，另一个放精炼亚麻籽油，以降低颜料的黏稠度。但更多画家喜欢更大的容器，有些使用好几个容器盛放稀释剂以防止调和的颜料相互染色；同时，一个容器里的稀释剂专门用在暖色颜料上，一个用在冷色颜料上，另一个则用在很浅的颜色上。以此类推。

经常使用的颜料会在调色板上形成大量的堆积，充满了艺术家的个人特征。这个调色板上的颜料包含了钛白、中等镉黄、黄赭、烧赭、中等镉红、氧化铁红、紫红、钴蓝、群青、古纳特绿、熟褐和黑色。

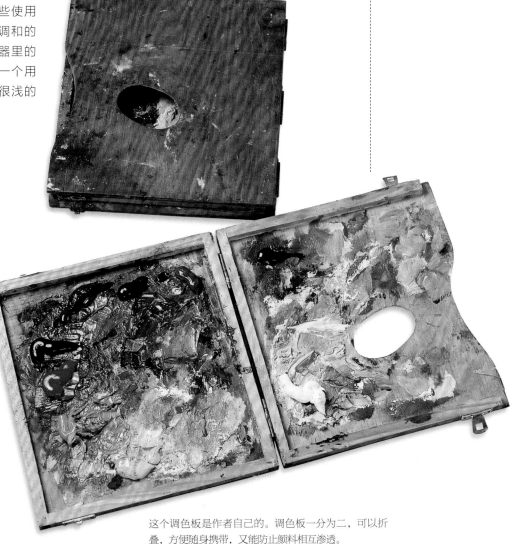

这个调色板是作者自己的。调色板一分为二，可以折叠，方便随身携带，又能防止颜料相互渗透。

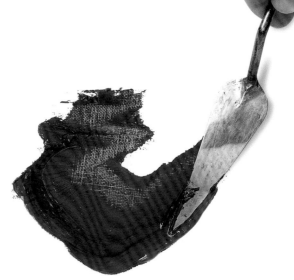

画笔、画布

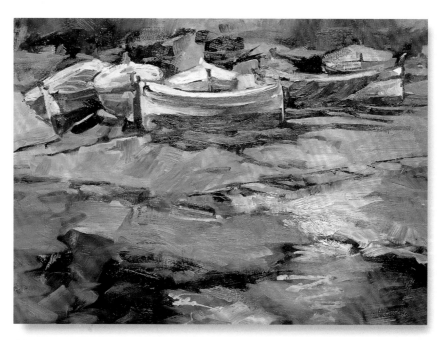

奥斯卡·桑奇斯 《海边小船》 2003年
布画油画

与 溶剂

除了颜色，画家也离不了这些辅助物。每种辅助物都有自己独特的功能。但是我们并不是每时每刻都得用到这些。对于画家来说，也许几种颜色、两三支画笔以及一块画布就够了。然而我们必须要熟悉所有这些工具，知道它们的用途，时间久了你就能自如地选择和使用这些工具了。

画笔、画布与溶剂

画笔与油画刀

猪鬃画笔的笔毛要足够硬，以保证在蘸取大量厚重的颜料时不会变形，并能用来调色或将颜料刷到帆布上。

油画常用的画笔是猪鬃制成的。有些画家也会用更软的松鼠毛和红貂毛画笔来处理局部和细节。猪鬃画笔完美地适配油画，它能蘸取很多颜料，能承受颜料厚涂的刮擦，而且越用越顺手。事实上，随着使用时间的增加，纤维打开后能容纳更多的颜料。松鼠毛和貂毛画笔适合用在薄涂的轻巧绘画上，尤其适合勾勒线条和描绘细节。

分类

画笔根据笔尖形状的不同可分为三类：圆头、平头和尖头，笔尖的长度通常和直径成正比，从最小的貂毛画笔（5毫米）到最大的猪鬃笔（5厘米）不等。松鼠毛和貂毛画笔能用人造毛笔代替。几支质量上乘的画笔是必备的，最好是不同材质和尺寸的，像那些用来刷房子的宽平画笔，在画背景时也很有用。

一套十支不同尺寸的圆头和平头画笔，应付大多数画作绰绰有余。细毛笔可以用来处理非常细致的部分。

调色刀和油画刀，在涂开大量颜料时很有用。

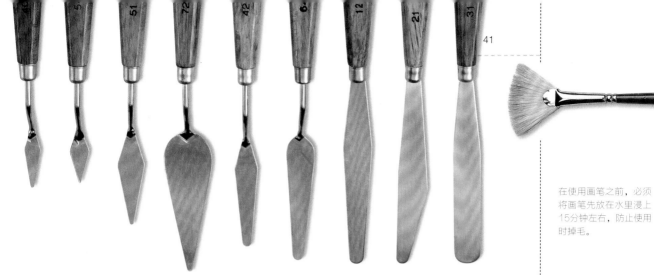

在使用画笔之前，必须将画笔先放在水里浸上15分钟左右，防止使用时掉毛。

调色刀是长长的柔韧的刀具，有手柄，能很方便地刮干净调色板表面的颜料。油画刀的刀片形状和大小各不相同，从把手延伸出的柄有一个弯曲，这样画家在画的时候，手指和关节就不会碰到画的表面。应该多备几把不同形状和大小的油画刀，包括一把宽刀用来铺开调好的颜料。其实泥瓦匠的瓦刀也能有效地刮开颜料，在帆布上完成厚涂。画油画时总是容易把自己弄得脏脏的，随时准备好纸和抹布很重要，可用于清洗双手和衣服，洗净画笔。

完整的一套调色刀和油画刀能在绘画用品商店买到。最长的一把很柔韧，可以用来刮擦表面。像铲子一样的则最适合用来添加颜料。

清洗与保养

每个绘画阶段结束后都要清洗画笔。最实用的办法是用纸将画笔里多余的颜料挤出来，再用稀释剂清洗画笔，将颜料溶解。这样也许不能将笔毛完全清洗干净，就算能洗净，画笔的笔毛也会被稀释剂所腐蚀，因此，必须要用肥皂和水清洗。

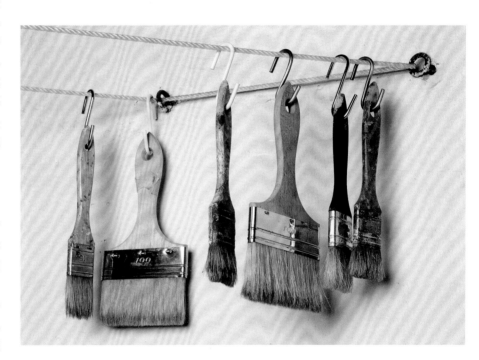

这是一个干燥和保存画笔的好办法。把它们挂起来，能防止水洗导致画笔的金属包箍生锈。

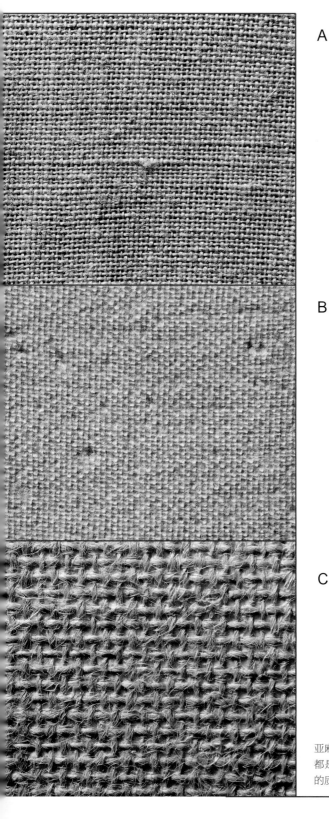

A

帆布和各种织物通常会被画家用来做画布，是最常见的材料。材质各种各样，有亚麻的、麻的、棉的。质量最好的是亚麻，因为亚麻在潮湿环境下也能有很好的表现（在潮湿环境下，亚麻的张力并没有太大的变化），而且它们卖得不贵，其价格基于亚麻线束的密度。也有将亚麻线和棉线混纺的，这样可以降低成本。棉布使用范围最广，麻布比较重，粗麻布是最重的，适合用于大幅的、厚涂颜料的作品。

画笔、画布与溶剂

画布

其他画布

B

许多画家喜欢用纸板来画素描和做色彩研究。纸板的缺点是吸收性太好，时间长了，画的表面会有裂缝。可以涂上一层胶或者石膏来避免这种情况。任何硬纸板只要吸水性不太强，就能一直使用。目前，市场上有专供油画的帆布板可以购买，十分方便。

尽管木板不像硬纸板那样吸水，同样需要镀一层像石膏一样的膜才能使用。

纸质画布的问题在于吸油会产生黄斑。油画在纸上通常是亚光的，经过适当的预处理，可以在表面附一层丙烯酸或石膏，这样能很好地解决这个问题。当然现在的油画专用纸已经没有这些问题了。

纹理

C

纤维的纹理取决于纤维的编织和排布。高质量的亚麻有精细的纹理和合适的重量。有些画家喜欢纹理更丰富的画布，有些生产商也提供这种纹理丰富的画布。

亚麻（A）、棉（B）、麻（C），
都是最常用的画布材料，其中亚麻
的质量最好。

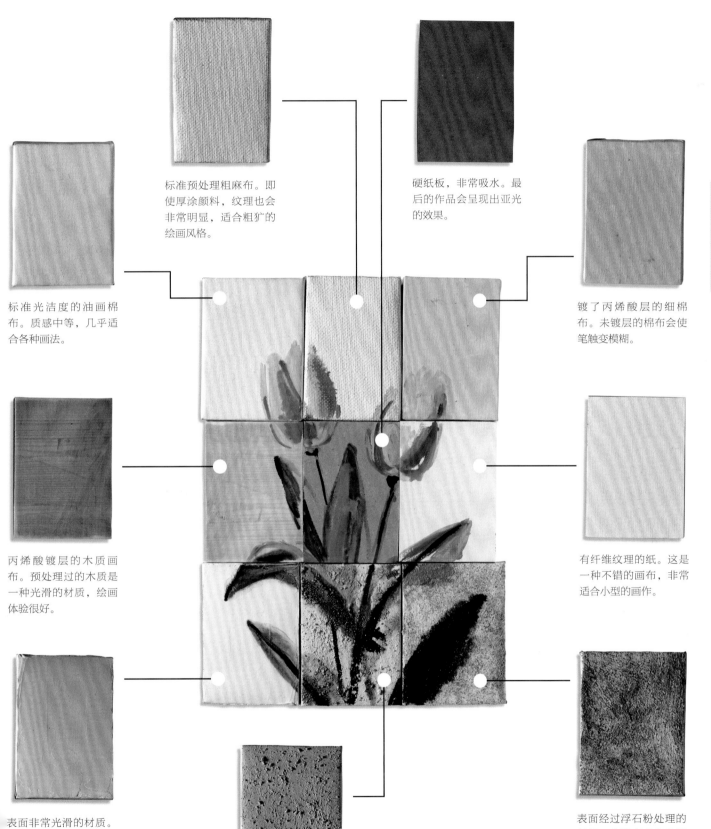

标准预处理粗麻布。即使厚涂颜料，纹理也会非常明显，适合粗犷的绘画风格。

硬纸板，非常吸水。最后的作品会呈现出亚光的效果。

标准光洁度的油画棉布。质感中等，几乎适合各种画法。

镀了丙烯酸层的细棉布。未镀层的棉布会使笔触变模糊。

丙烯酸镀层的木质画布。预处理过的木质是一种光滑的材质，绘画体验很好。

有纤维纹理的纸。这是一种不错的画布，非常适合小型的画作。

表面非常光滑的材质。在这上面画画感觉和在玻璃上画画差不多（但是能留住颜料）。画笔的移动、颜料的流动和水性颜料相似。

磨砂材质的纹理可以用来表现纹理感很强的、非常规的效果。

表面经过浮石粉处理的材质。光洁度有些类似水泥或者石材表面。

画笔、画布与溶剂

画布与颜料的黏稠度

油画对各种不同材质的画布适应性都不错，选择材质不同的画布，最终的效果可能千差万别。顺滑与否，亮光或亚光，吸水与否，各种不同表面的选择均决定了最后的呈现结果。不能说哪种材质最合适，只要颜料对材质表面的附着度好，就是合适的。在下面的内容中，我们会展示数个不同类型的案例，从中我们可以看到每种画布的特点以及相对其他画布的优势。记住这些案例，它们都由大卫·圣米格尔创作，且画作表面均未经过特殊镀层的预处理。

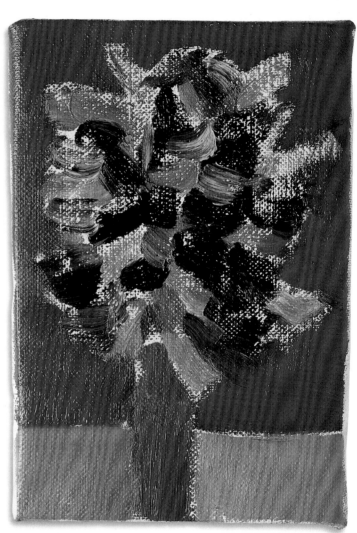

标准预处理非常适合中等黏稠度的作品，画布的材质使颜料表现突出，色彩鲜活。

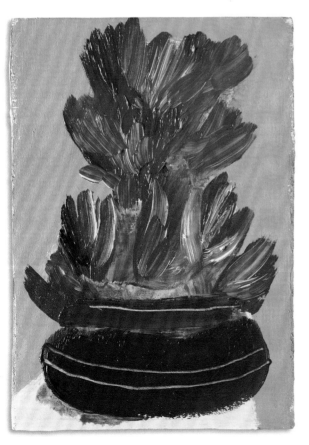

如果要展示平涂和厚涂颜料的对比，光滑表面是很好的选择。

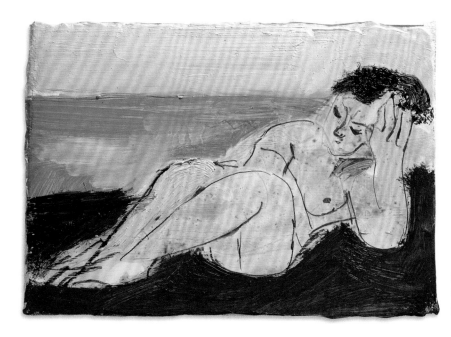

质地细腻的布纹纸，很适合清晰的边际以及干净的处理技法。非常适合用来表现那些线条明显、轮廓清晰的作品。

磨砂面的画布，能让非常稀薄颜料的笔触显得更加精细。

未镀层的帆布能创造出模糊而有感染力的效果，作品细节几不可寻。

材质粗糙的画布更能突显其单调的纹理。画面光泽度让人联想到马赛克和壁画。

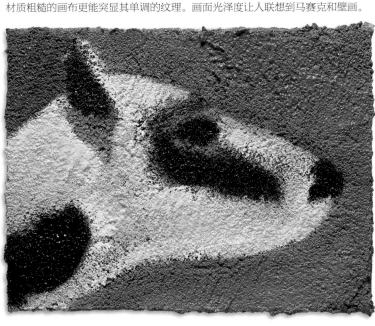

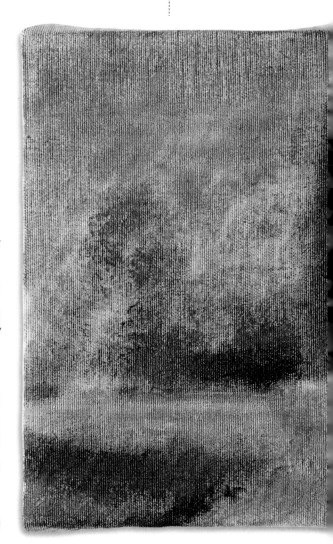

画笔、画布与溶剂

溶剂、媒介与快干剂

A

B

C

松节油和松节油提取物，是油画常用的溶剂，它们能通过蒸馏松树树脂得到，透明略带黄色，有很重的刺激性气味（松脂味）。有人喜欢闻，有人不喜欢。口服有毒，长期暴露于有松节油挥发的空气中会对身体有害，且同时刺激皮肤。由于这些情况再加上还有其他选择，因此我们并不推荐使用松节油。

所有的石油馏出物都能溶解油画颜料。矿物精油也是一种常见的溶剂，透明无味，毒性比松节油低，且刺激性小。另一种更温和的替代品是从橘子皮中提取的、气味好闻的溶剂，但是比前面提到的几种要贵不少。

A.媒介使颜料更具有流动性，增加了颜料的量，对色彩几乎没有影响。

B.用油稀释颜料不会改变其颜色，但是会增加透明度。

C.用溶剂稀释颜料，过量的话会使颜色碎裂。

植物和矿物质溶剂，从左到右分别是：精炼松节油、传统松节油、矿物精油（白油）。松节油是最常用的，因为便宜。

从颜料管里挤出一点颜料放在报纸上几天，能减少颜料的含油量。纸张会把油吸走，颜料就会更厚、油更少。

媒介与清漆

艺术家习惯用油媒介和清漆来稀释颜料、增加流动性、修饰、提亮等等。亚麻籽油是油画颜料自带的黏合剂，能提亮颜色，还能使笔触更流畅，通常会混合一点点松节油一起使用。胡桃油流动性更好，适合用来表现精细、一丝不苟的画面效果。

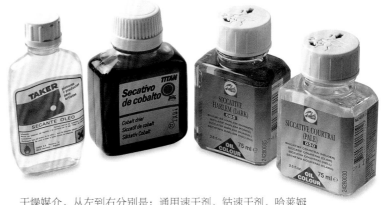

干燥媒介，从左到右分别是：通用速干剂、钴速干剂、哈莱姆牌速干剂（深）、科特赖克牌速干剂（浅）。不管什么速干剂，使用时都要谨慎小心。

把使用过的溶剂回收，装到单独的容器中，杂质会沉淀到容器底部，就又能再利用了。

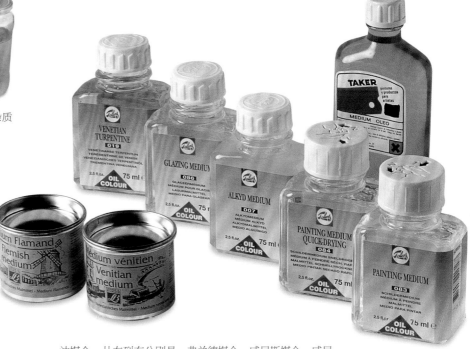

油媒介，从左到右分别是：弗兰德媒介、威尼斯媒介、威尼斯松节油、上光媒介、醇酸树脂媒介、快干媒介、绘画媒介和油画媒介。

画笔、画布与溶剂

制作蜡媒介

　　多练多画是对画家最好的忠告。练习得越多，属于自己的"诀窍"也就越多、越丰富。这一节，我们将探讨溶剂的更多变化和选择。多数画家会在溶剂中加油来提高亮度，软化笔触。不少画家还会制作一些特殊的媒介以更改或丰富画面的肌理、作品的光洁度和坚实度。接下来我们会展示如何制作一种基于蜂蜡的蜡媒介，因为其含油，所以它和油画颜料的相溶性非常好，其质地和半透明的性质也增加了作品的魅力及趣味。

1

2

3

1.制作蜡媒介的原料：松节油、松香和纯蜂蜡。

2.将大块的松香包起来，用榔头敲碎，成碎末状。

3.粉碎的松香用纱布或尼龙布包起来，再将其浸在松节油中融化。

制作过程

制作这种媒介的原料是精馏过的松节油、蜂蜡（黄色，不是白色的石蜡）以及松香。

松香是一种天然树脂，呈琥珀色的小块，至今许多颜料配方上还将它列为其中的一种材料。

将小块的松香用布包起来，用榔头敲碎，以得到很细碎的颗粒。把手工粉碎的松香用尼龙网布包起来放入广口罐中。罐子里松节油和松香的比例为5:1，松节油会溶解松香，而尼龙网布的网眼要够小，这样松香内的杂质才会留在网布内，而非松节油中。松香全部溶解后加入蜂蜡（蜂蜡和松香的比例为1:6或者1:7）。将混合物隔水加热，直到蜂蜡全部融化，蜡媒介就制成了。最后把蜡媒介装在一个密封的广口瓶里，这样就不会变硬，画家可以随时使用。画画时，取少量媒介和颜料混合即可（媒介和颜料的比例大约为1:2）。

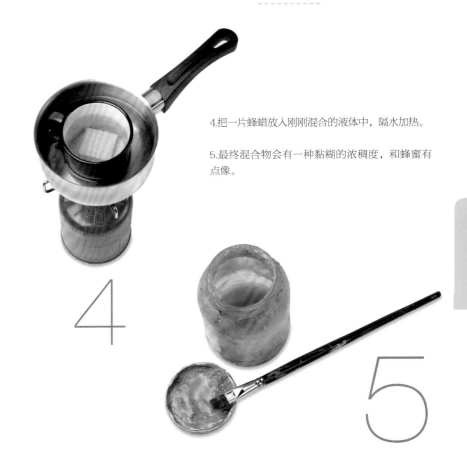

4.把一片蜂蜡放入刚刚混合的液体中，隔水加热。

5.最终混合物会有一种黏糊的浓稠度，和蜂蜜有点像。

这幅画是使用前文介绍的蜡媒介来画的。作品有一种非常吸引人的半透明质感，色彩也很有深度。
作者：琼·吉斯佩尔特

注意细节图，颜色清晰又丰富柔和，这是用我们自制的蜡媒介达到的效果。

绘画：技艺的过程

"若有人用各种理论面对自然，自然会迅速给他好看。"

皮埃尔·奥古斯特·雷诺阿 （1841年～1919年）

一幅油画

大卫·圣米格尔 《猎狗》 2006年
布面油画

的创作过程

油画颜料的使用会成为某种习惯。这不是一套复杂的方法诀窍，而是几个需要我们引起注意的简单步骤。创作过程取决于颜料干燥时间的长短，颜料从颜料管挤出到彻底干燥的过程会发生一些物理和化学的变化。画家需要注意接下来几页介绍的概念，这样这些变化才不会对画作表面产生破坏，不管是眼前还是以后。

素描是艺术工作的基础。通常，我们会先用素描进行构图和造型，然后再上色。油画对素描（通常用炭笔完成）阶段要求不高。几根线条就能描绘出物体的轮廓、尺寸及相互位置。如果期望上色工艺精细，可以为这些线条喷上固色剂，若是画家打算用不透明色来上色，也可以将线条保留着。

一幅油画的创作过程

从素描到色彩

稀释的油画颜料

油画颜料的特性决定了我们应先使用稀释的颜料作画，再用厚重的颜料上色。相比含油量较高的颜料，用松节油调和颜料能提亮色彩，减少干燥时间。如果直接使用厚涂法，油画表面会碎裂。这意味着上色必须按照先薄再厚的顺序进行。有些画家喜欢用薄色来收尾，比如水彩画家，经常让画纸的颜色从笔触中隐约透出来。若想用油画颜料来表现水彩画的效果，就先要在油画颜料中加入很多溶剂进行稀释处理。但稀释的油画颜料效果并不好，加太多溶剂后，色彩会碎片化。不过，在创作一幅油画作品的最初阶段，"用油洗"几乎是不可避免的，从展示的例子来看，这是非常有趣的一个过程。

这幅画在炭线上覆盖了很浅的油画笔触，同时，可以看出最初的草稿是相对简单的。

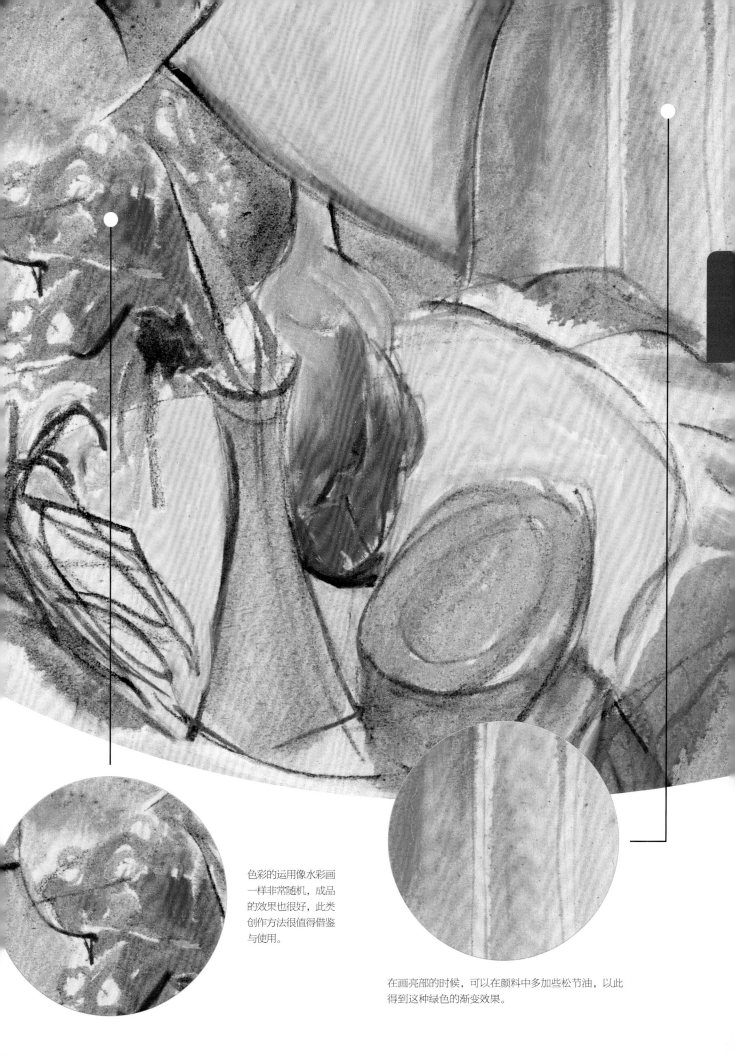

色彩的运用像水彩画
一样非常随机，成品
的效果也很好，此类
创作方法很值得借鉴
与使用。

在画亮部的时候，可以在颜料中多加些松节油，以此
得到这种绿色的渐变效果。

要想用油画颜料来呈现水彩画的效果，需要不断练习和感受。油画和水彩画的区别在于画家能用松节油和布来擦除油画绘画中的错误，保持画面笔触的新鲜度；而水彩画却经不起重复修改。因此，我们可以使用稀释过的油画颜料来塑造物体的造型、明暗及铺设大的画面色调。

这里反光的部位是用浸在纯溶剂里的画笔刷出来的。颜色得到足够的稀释后，我们还能透过颜色看到白色的帆布

一幅油画的创作过程

不同稀释程度下的色彩

透明与不透明的颜色

所有经过溶剂稀释的颜料都会或多或少变得透明一些。想要颜色不透明，颜料就得厚。在任何情况下，在颜料中加入白色都会使其变得不透明。接下来欣赏和学习的内容是一幅用稀释得很薄的颜料画的静物画。画家奥斯卡·桑切斯没有用厚重、遮盖力强的颜料来画水果，且有些颜色，比如黄色和深红，要比其他颜色透明得多（比如红色）。这种绘画方式没有"躺在颜料上"的感觉，是接触油画创作最轻松的方式。

若是要试着用非常轻盈的笔触作画，最好是用一系列连贯的线条，同时用经过大量稀释剂稀释的中性色来进行表现（这里是蓝色）。

将这一区域涂上被大量稀释的橙色，随后立即涂上红色笔触，以塑造物体的立体感。

这一块颜色比作品其他地方的都要厚，但还是有部分的留白，用来表现水果的体积。

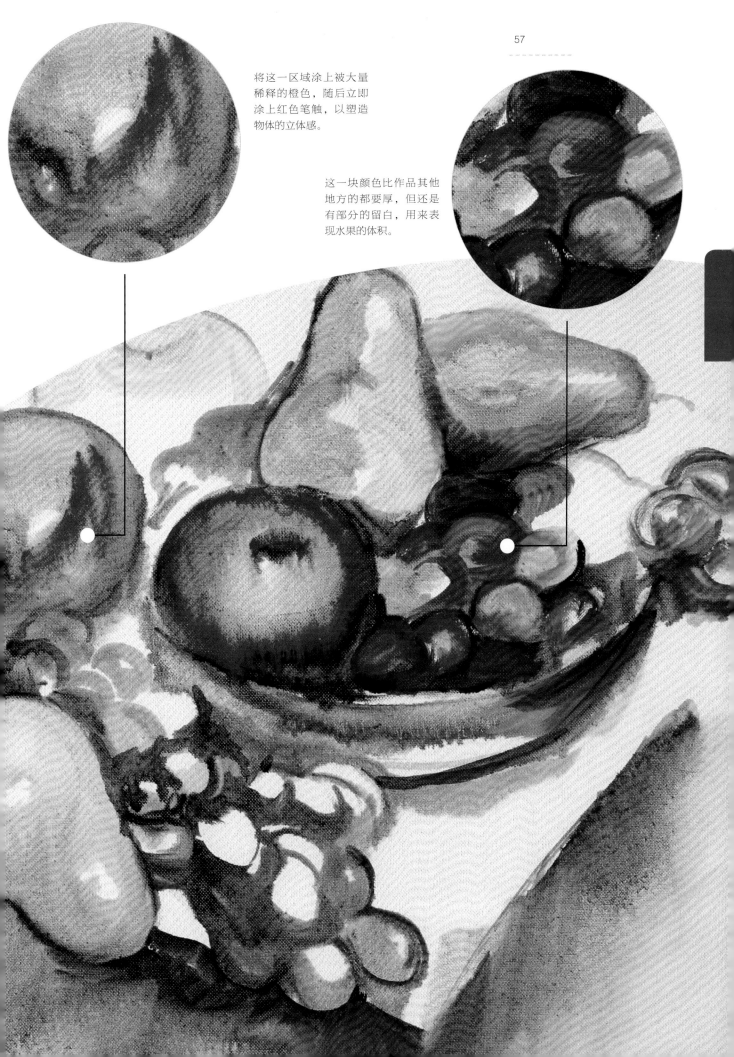

一幅油画的创作过程

厚重的色彩

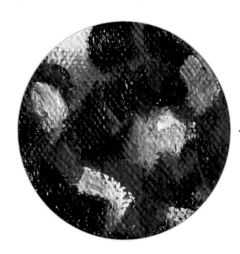

尽管颜色一样，但是添加了溶剂后的颜料厚薄不同，表现也会不同。这是油画最独特的特点，也形成了一种绘画技巧，能创造出多种不同的可能性。颜色的色域不仅取决于颜料本身，也取决于颜料的浓度。浓重的厚涂颜料有着稳固、饱和度高的表面色彩。色调需要对比，要突出一块厚涂颜料的区域，其旁边的颜色就要浅一些，就算是同样的厚涂，也要有不同的特点。

葡萄的构成非常简单，只有两笔，白色和蓝色各一笔。

厚涂与笔触

提到厚涂，我们想到的是未经松节油稀释的、厚重的色彩。厚涂颜料通过笔触会创造出一种既有特色，又有起伏的、不规则的肌理，这主要取决于颜料里加了多少油（有多"干"）。在接下来几页中，我们可以看到如何用厚重的颜色创作一幅静物作品。画家用蜡媒介（前文介绍过）为几乎未被稀释的颜料增添了流动性和质感。蜡媒介使色彩具有遮盖力，但并不厚重，能让作品呈现出一种干净、直接的风格，像素描一样。

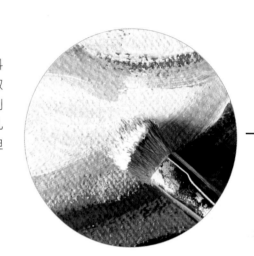

使用的颜料又厚又稠，但并不算厚涂。作品肌理丰富且质感十足。

这个调色板就是用来画这幅碗和葡萄的。每种混合的颜料都能在调色板表面被找到，包括蜡媒介，画家每次画的时候都会在颜料里加入一些媒介。

色彩的华美和浓稠在细节中表现得尤为丰富：赭石、黄色和红色构成了水果的表面，这些色彩并没有失去各自的特点。

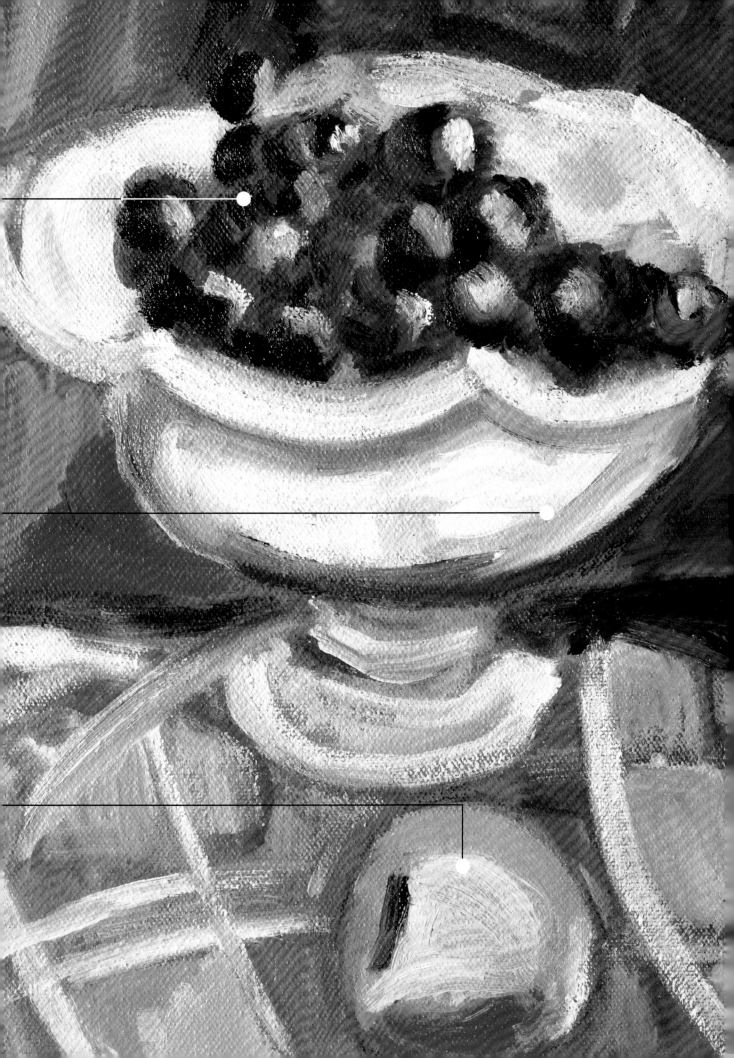

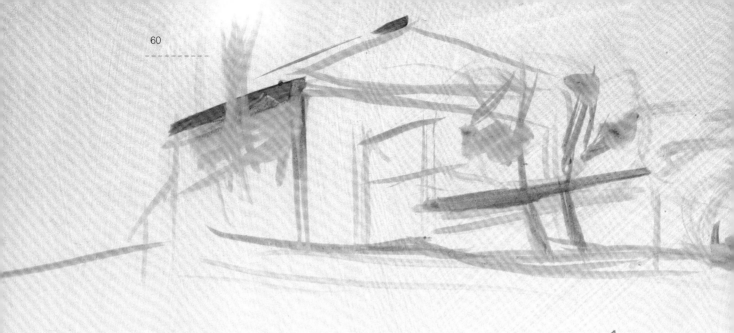

一幅油画的创作过程

从薄到厚

1

这几页上的案例表现的是一个典型的油画创作过程：我们先用被溶剂稀释过的颜料刷一层底色，再用较厚的颜色覆盖在这一层上。通常第一遍的色彩会使用中性色，也就是说，不使用事物真实的色彩，并确定画面的明暗关系。有些画家将底稿作为作品的第一步，用偏冷的色彩（紫色或者洋红带一点点蓝）画出轮廓和暗部。油画通常会从暗部画起，再画亮部，和水彩画正好相反。因此，在画暗部的时候，要把阴影部分一起考虑在内。

1.这幅画是用松散的笔触完成的。像是在画速写，又像是习作，简单而自然。

2

2.这是底稿，这幅风景画只用了一种颜色——带点黄色的熟褐，来呈现出一系列的明暗关系。这幅画除了色彩以外，其他方面都已经被定型了。而色彩方面，会在下一阶段做进一步描绘。

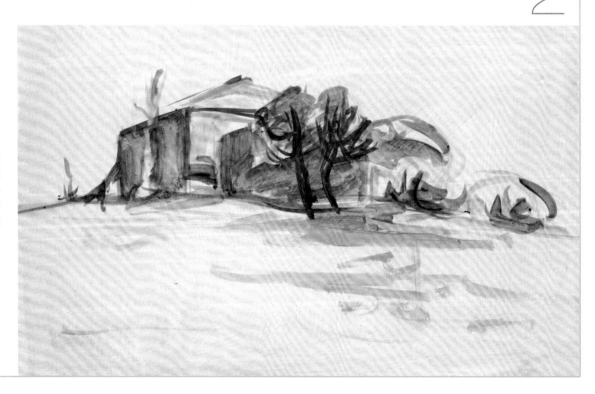

3

从单色到彩色

　　油画颜料的遮盖力使其可以很方便地随时修改任何笔触。随着不断的上色，草图会慢慢地从单色变为彩色；随着颜色的不断修正，物体也被描绘得更精确。

最后开始画天空部分。蘸取色调厚重的颜料，用快速的笔触将天空中的明暗自然地表现出来，彩色的明暗则取决于蓝色和白色颜料的使用量。

3.尽管已经涂上了色彩和阴影，但这部分的色调处理从一开始到现在一直没有变过。

4.这幅作品由伊万·马斯所绘。所有的光影从一开始就被设定好了，然后再用不同的色彩对其进行表现。

4

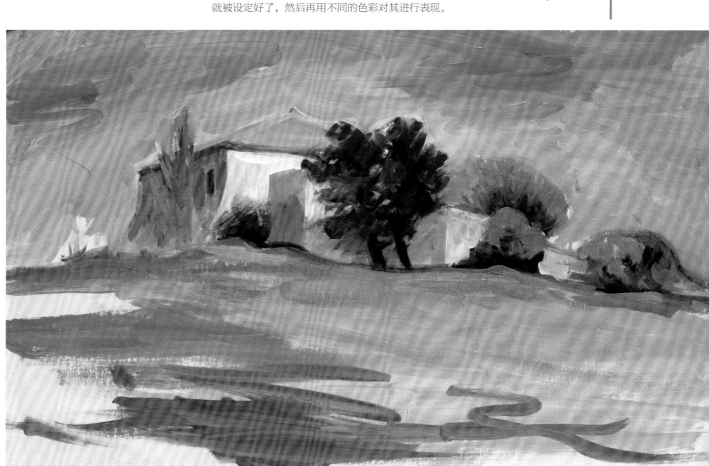

一幅油画的创作过程

直接厚涂颜料

并非所有油画都必须要在绘画之前打底稿。有时直接用颜料，不调色、不多想，就开始创作也是不错的方法。在这几页展示的例子中，画家并没有在正式绘画前打草图，而是直接为这些花草确定了形状并上色，即使有几笔笔触用得不那么精确也没有关系，绘画是一种综合的状态，随性的表达反而能把握住绘画的第一感觉。

最后呈现的作品给了大家一种新鲜感，尤其是在这种没有光影效果的作品表达上。

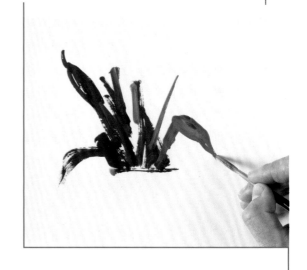

图片的处理

画家在没有草图和底稿的情况下，直接用色调厚重的颜料描绘了画中物体，营造出一种粗犷的画面效果。这并不是一幅精致复杂的画作，但画家却用了一种更有意思的表达方式诠释了色彩、构图、对比以及各种物体的形态。

这幅作品的调色工作都是在画布上直接完成的，轻松随意，但又表现出了植物的栩栩如生。

1.画面中的叶子、花和花瓶都是直接画出来的，并没有打底稿。

2.这幅作品使用的是厚重的、没有添加过任何溶剂的颜料。画家每次增加一个渐变、提亮一个颜色或加深一个暗部，都会让颜色变得更厚重。

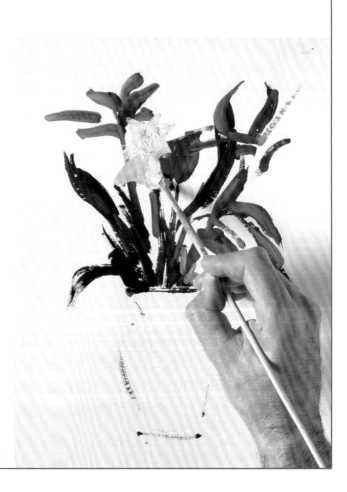

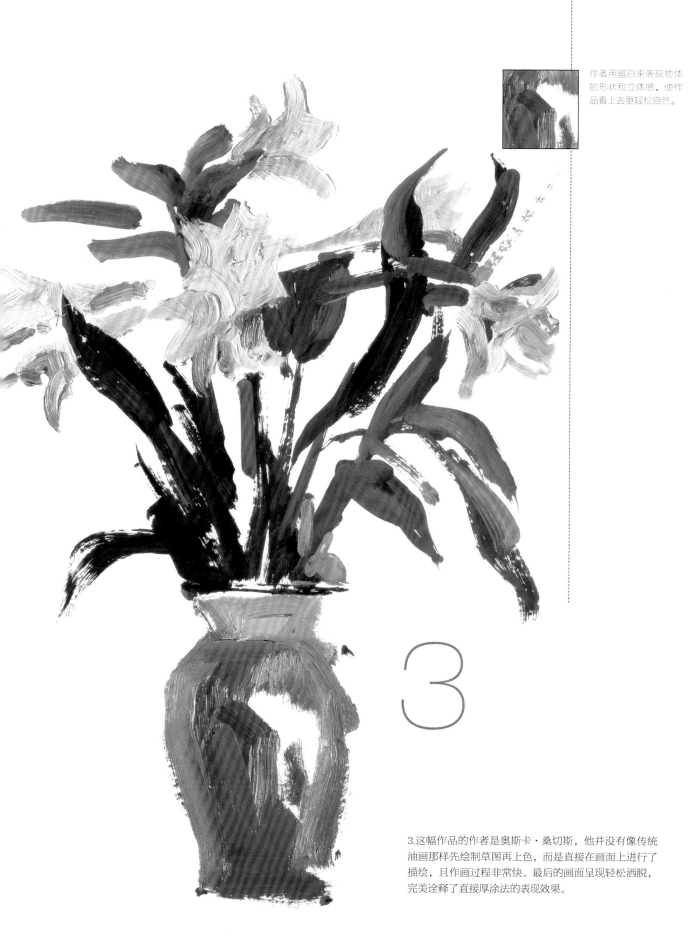

作者用留白来表现物体的形状和立体感，使作品看上去更轻松自然。

3

3.这幅作品的作者是奥斯卡·桑切斯，他并没有像传统油画那样先绘制草图再上色，而是直接在画面上进行了描绘，且作画过程非常快。最后的画面呈现轻松洒脱，完美诠释了直接厚涂法的表现效果。

光影 与

"观察和思索能让我们找到自己的路，但需要不懈地努力，不停歇地探索。"
克劳德·莫奈（1840年~1926年）

色彩

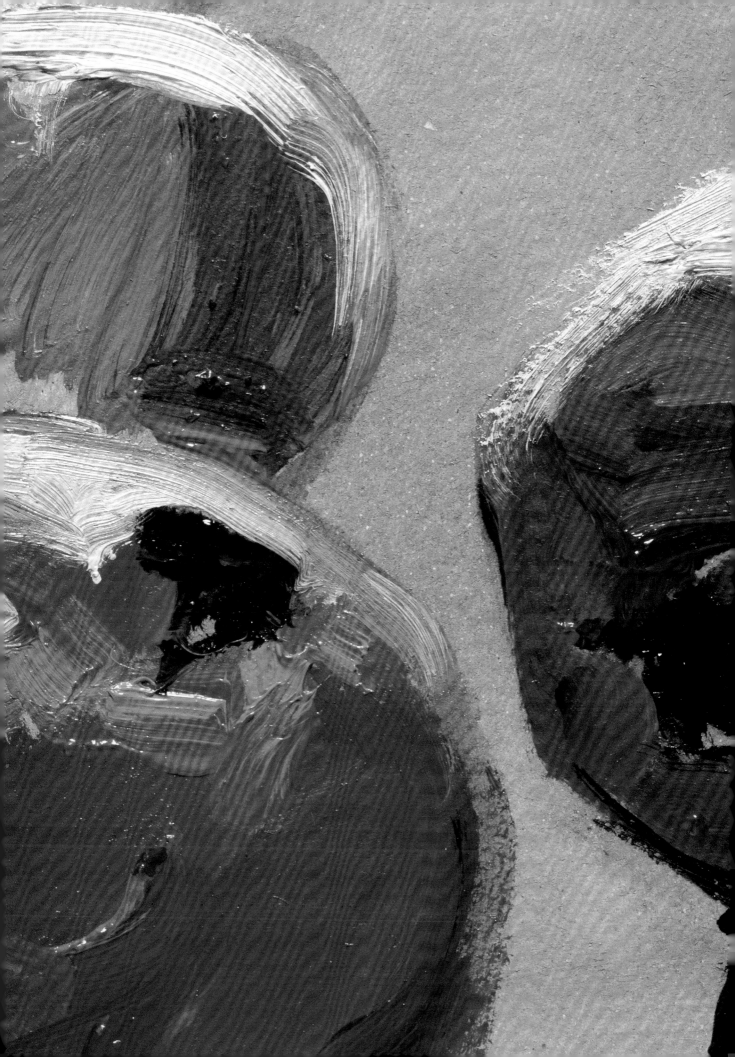

塑造
体积感

阿尔伯托·古铁雷兹 《室内人物》 2004年
布画油画

与
色彩混合

油画最大的优势之一是赋予物体体积感，使其显得真实、可接触。在塑造物体体积的过程中，我们可以使用高饱和度的颜色，以此来描绘完整清晰的物体轮廓。在这幅运用了明暗对比法的作品中，各种颜色相互混合在一起，换句话说，就是各种颜色在有深度的画面空间里进行有序排布，营造了一种和谐丰富的画面效果。

塑造体积感与色彩混合

塑造体积感

油画的一大优点就是可以直接在画布上完成混色，这使得画家可以更游刃有余地使用颜色，即从一个颜色平滑地过渡到另一个颜色，而中间没有生硬的边界。

我们可以通过明暗对比来构建物体的三维立体感，使作品看起来和真实的物体一样。有的写实画家表现出来的物体，还会有一种可以被"触摸"的感觉，仿佛要从画布中走出来一样。

接下来我们会用两种不同的方法来绘制一个广口瓶，一种是用混合颜色来表现，一种是用颜料厚涂来表现。得到的效果虽然相似，但笔法技巧却各有特点。

当用色彩渐变表现物体体积感的时候，由于反复涂色，笔触会逐渐消失，因此，此时明暗色调的融合是以一种连续渐变的状态完成的。

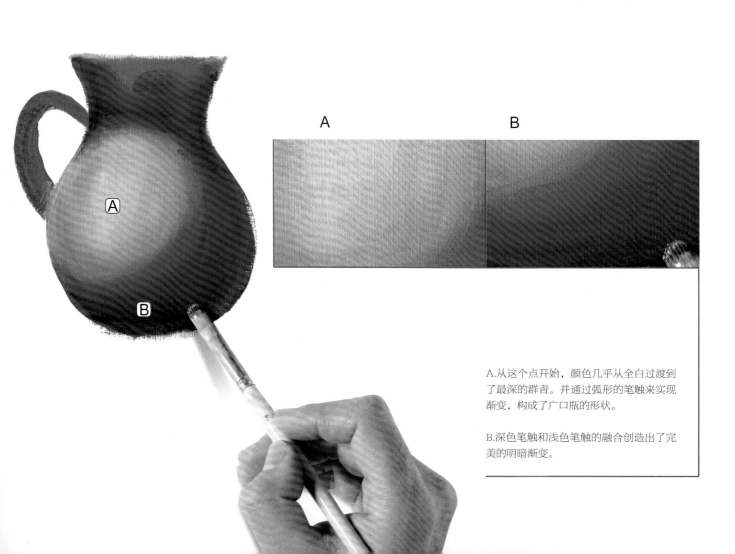

A.从这个点开始，颜色几乎从全白过渡到了最深的群青。并通过弧形的笔触来实现渐变，构成了广口瓶的形状。

B.深色笔触和浅色笔触的融合创造出了完美的明暗渐变。

颜料厚涂与混合色彩

颜料厚涂时会发现一个关于使用混合色彩塑造体积感的问题，即在画布上通过混合将一个颜色过渡到另一个颜色。若需要用很多颜料才能实现色彩渐变的话，呈现出来的作品则会很模糊，没有着色力和可塑性。多数用色彩渐变塑造体积感的画家都不会过度使用颜料厚涂。他们从不对整张帆布进行全部着色，而是会做一些留白或只进行少量上色的处理。

用混合色彩和明暗对比来塑造物体的体积感是艺术家们通常会使用的方法。但在色彩设计师眼中，这种方法并不可取，他们更喜欢用颜色来表达主题，不论平面化的还是立体化的。

1.用明暗对比法、不连续的笔触来塑造物体体积时，和使用混合色彩一样，要先画暗色，再画亮色。

2.相比用混合色彩的笔触来构建物体的体积感，用明暗对比法会显得活力有余、精巧欠佳。注意，每一个笔触都必须要和画作的其余部分相协调。

作者：奥斯卡·桑切斯

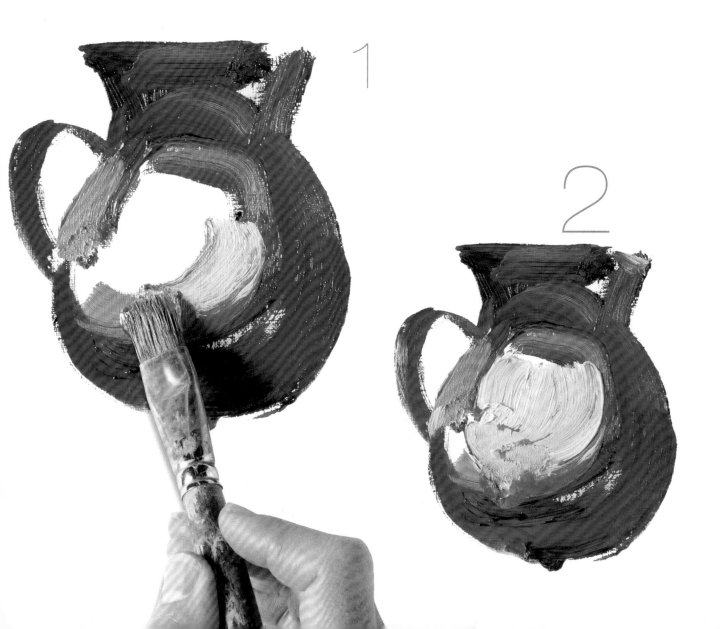

塑造体积感与色彩混合

用明暗关系塑造体积感

通常来说，要塑造一个物体的体积感，就要能创造出物体真实的明暗效果。画家必须始终要从暗面画到亮面，这是能控制好色调的有效方法之一，因为一旦你确定好画面中最暗的部分，也就为画面定好了基本色调，然后再根据需要来处理画面的亮部，所有的处理都是在整体明暗色调范围内的。

需要指出的是，油画和水彩画在处理明暗时其步骤是完全相反的，水彩画要从亮部画到暗部。为了简单展示和练习明暗对比法的过程，在这几页中，我们使用了一个白色模型（水果盘），且仅用单色进行描绘，从最深的色调画起，再到最浅的色调。

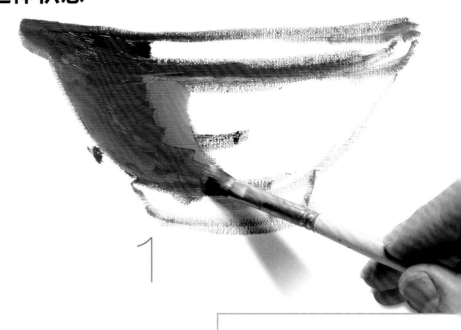

1.我们从最深的色调开始，阴影部分用深灰紫和中性灰来描绘。果盘其他部分的色彩则通过加入白色进行调和。

2.加入白色，同时用画笔直接在画面进行混色，形成渐变效果。这样果盘的表面就会给人一种立体的感觉。

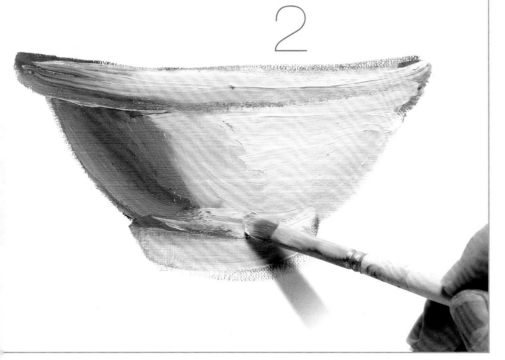

具体细节

用单色来表达物体的体积感最合适不过了。《水果盘》这幅作品将有助于我们理解如何从暗部画到亮部，从而有效塑造出物体的立体感。从步骤图可以看出，在单色绘画中，从暗部画到亮部就是不断加入白色的过程，以逐渐提高色彩的明度，使果盘表面的渐变看起来保持连续、无中断。

色调表达了一幅作品从暗到明的程度，不管是在灰色中还是其他色彩中，它都存在。颜色在亮部和暗部的色调中也会有所不同，当我们在讨论暗部的时候，我们也在讨论亮部。

厚涂颜料的独特纹理来自对颜色的堆积运用。画家用尽可能浓厚的色彩表现出了画面的恢宏气势。

3

3.在这一区域中，我们能看到累积的白色颜料。高光部分使用的永远是厚涂颜料。

4.最后的作品显得很真实，创造出一种令人信以为真的立体幻象，同时也和画面其余部分的风格保持了一致。

作者：奥斯卡·桑切斯

4

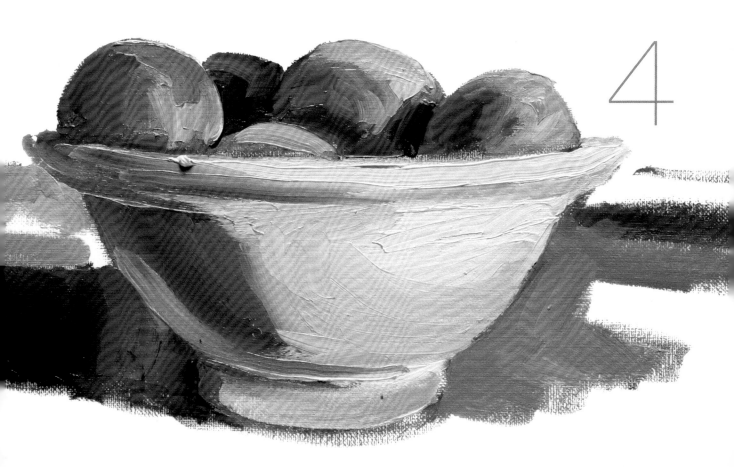

塑造体积感与色彩混合

用固有色塑造体积感

一幅画中各个物体的颜色，有时是视觉习惯的结果。尽管色彩会因为光线不同而产生巨大变化，但我们的眼睛也会适应这种变化，并将每件物体还原到它的固有色（如樱桃的红色、柠檬的黄色、树的绿色等等），我们将这种固有色定义为物体的色彩。写实主义绘画的一个重要原则就是要忠于固有色，并通过调整颜色的亮度和暗度来表达明暗关系。忠于固有色能帮助我们更好地运用颜色。同时，基于固有色的作品也意味着要将色彩对比（明亮的颜色）和色调对比（灰色和棕色）结合起来进行表现。

强劲的笔触在有序的构图中十分突出，比呆板的色彩渐变更具表现力。

作者：奥斯卡·桑切斯

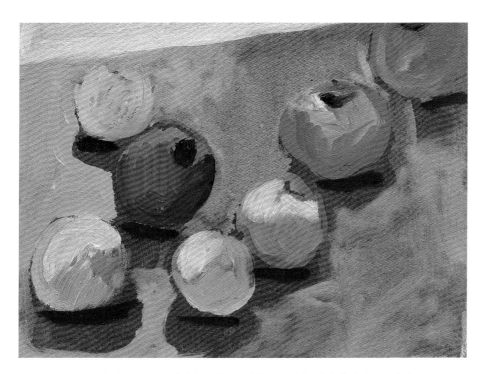

塑造物体体积感的另一个方法就是利用"色调"。这种方法不会展现出高饱和度颜色的强烈对比。这幅画出自艾丝特·奥丽芙，她用大片色彩塑造出了物体的立体感。

在大范围使用对比色时，不要将注意力放在体积塑造上，否则容易使颜色变脏，不纯粹。

作者：大卫·圣米格尔

体积与光线

在这幅画中，光线的感觉是通过色调的有意布置而得到的。不管看起来如何，如果画家只是单纯地描绘了明暗色调，而没有悉心绘画中间调的话，光线的感觉就不会如此强烈。有了这些中间调，明暗过渡才会存在渐变，画面看起来才更自然、更可信。

这里展示了一些极端的光线情况，画面中使用了大量的中间调，从而得到了如此写实的效果。

背光面的构图要和这些水果后面突出的影子相结合。大片灰色的笔触创造出了明暗对比的良好效果。

塑造体积感与色彩混合

混合、色调与空间

不论是对比色还是中性色，明暗色调都能进一步定义作品中物体的形状和所处的空间位置。有时，故意让明暗色调相邻，会创造出一种空间感，仅两种颜色就会让人觉得它们是在两个不同的平面之上的。

这种具有空间感的透视图，是通过在两种极端对比之间的顺畅转变表现出来的。在这几页的风景画上，这种转变是通过自然混合来完成的，并用色调的对比在视觉上营造出一种画面深度。

画家还会用这些色调来突出画面中最主要的形状：一棵深色的树和一片明亮的天空；或者相反，一片深色的背景衬着一个明亮的元素。

1.在这幅风景画中，混合色占据了主导，其他的绘画因素都被弱化了。

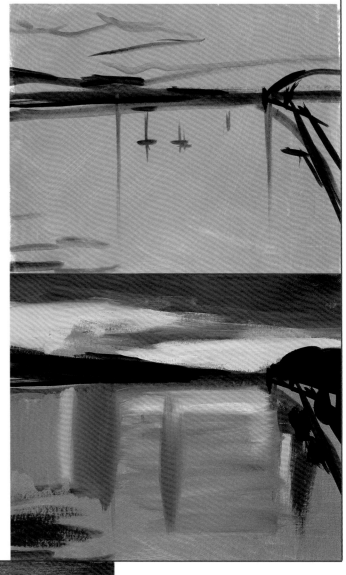

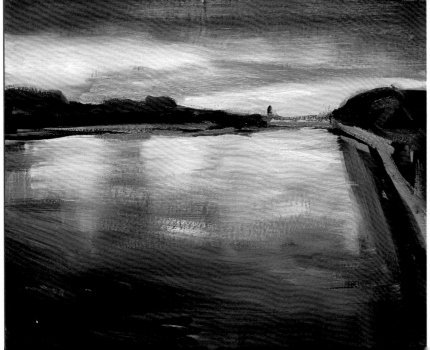

2.长长的垂直笔触构成了水面上的主要倒影。

3.天空和水面用的都是蓝色系，为了提亮色调，阴影中还加了一点洋红。

明暗对比的风景画

　　彩色和灰色都有色调的对比。对于一个画家来说，改变色调就意味着要用不同的颜色来表现明暗关系，而不是改变色彩本身的明暗。明暗对比的风景画有一个好处就是，它会自带空间感。渐变混合的背景足以展现一天中充满光亮的时刻，同时也带有一种特殊的景深效果，这使得那些喜爱空间感和空间透视的画家们更倾向用明暗对比的手法来描绘风景。色彩的混合渐变是一个连续的过程，且水面处理也会更整体。

边绘画边在颜料里多加一些油，避免过度厚涂，这样才能更好地表现出水面。对天空的边际要用模糊的渐变笔触来处理，从而最大限度地减少色彩龟裂的情况发生。

4.深色的背景能加强画面的空间感。画中阴影有着非常顺畅的、从深色前景到明亮背景的颜色渐变，很好地表现出了黎明凉爽的感觉。

作者：伊万·马斯

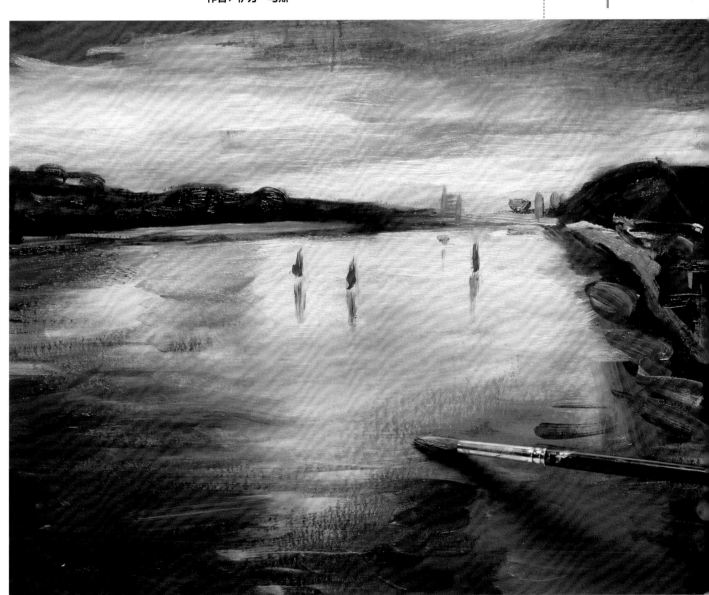

在欣赏了博物馆的那些经典作品之后，我们会发现一个有趣的现象：年代久远的作品通常画面平整，色彩渐变自然，且没有明显的笔触，这在和现当代艺术作品相比时更明显。其部分原因是这些作品表面的油膜会使画面平整，但更重要的是画家对绘画材料的严格要求。从印象派开始，明显的笔触就变得非常流行，画风前卫的艺术家们也争相秀出自己的画笔痕迹、厚涂颜料和松散的笔触。确实，时代在变，观赏者们也开始变得更喜欢和接受有清晰可见的笔触的画面。基于此，笔触可以被简化为根据当时的风格和大众口味来进行处理。但这个问题，还有很多值得讨论的空间。

塑造体积感与色彩混合

用笔触塑造体积感

彩色的笔触

笔触的大小和方向很大程度上会影响画作的组织构成。直接用色块、宽阔的笔触勾勒出来的物体，看起来会比用渐变色调画出来的造型更具艺术感。如果我们试图用彩色的笔触来勾画物体，那么最终作品呈现出明显的笔触就不是偶然，而是艺术作品中非常重要的组成部分。笔触的大小和方向也许各不相同，但不能相互融合，否则会破坏画面的整体效果。

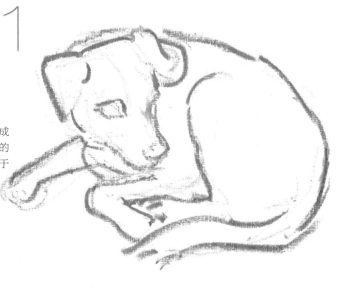

1.这幅画画的是狗，是用赭石的油画棒来完成的。它的绘画过程很简单，就是基于一些连续的线条。赭石与狗狗本身的颜色也十分接近，属于大地色系。

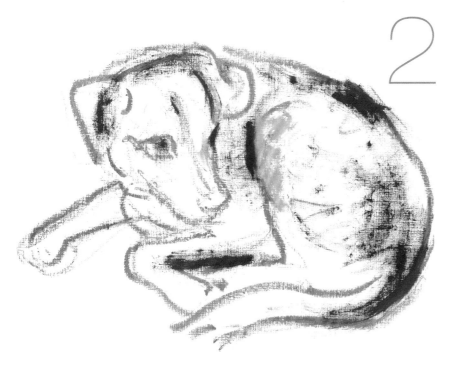

2.狗身上颜色最深的部分用的是烧赭。中间调是用烧赭和赭石混合完成的。颜色并没有晕开，画笔在画布上用力划过，创造出了肌理。

3.这里没有色彩的调和，没有构图，也没有顺滑的渐变，用的都是最基本的绘画技巧：运用大片色彩的对比来表现动物毛皮的质感。

作者：大卫·圣米格尔

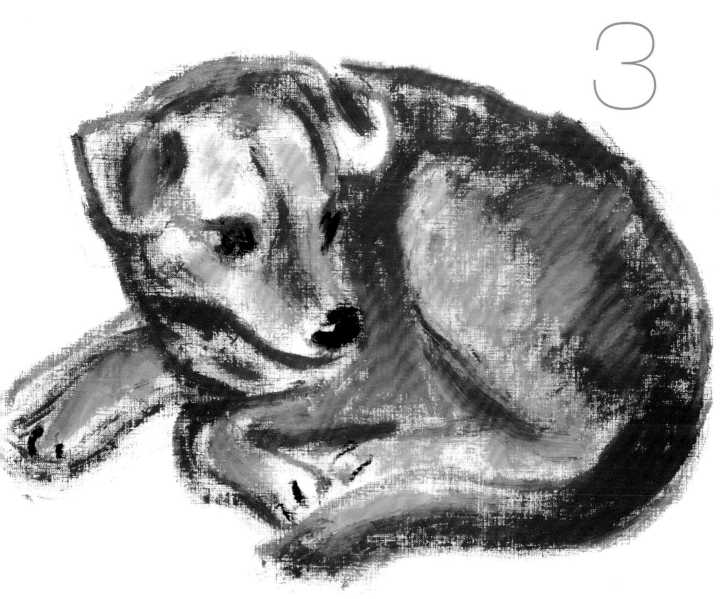

光线、色彩

奥斯卡·桑切斯 《水果》 2006年
布画油画

与 **主题**

作品最后的精修，更多依靠的是画家的画技、经验，而不是他们的创造力和想象力。绘画技法始终是艺术创作的一部分，有时相比其他的能力更容易被发现，这也是一种被客观传递的知识，有着统一的标准，这些标准通常会被用来判断最终的作品是否优秀。画家创造力表现的另一方面，是发展出一种属于自己的绘画技法，这种技法只会对画家和画家的想象力有影响。接下来的几页是技法的练习，其主要对象是画面以及画面中的物体。

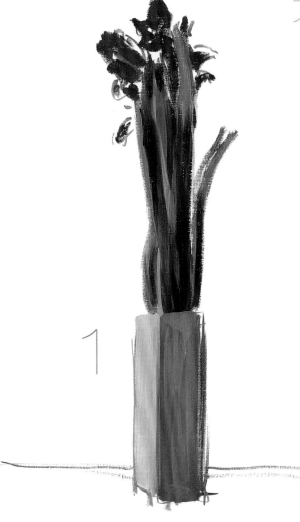

光线、色彩与主题

颜色中的光线

在明暗对比的绘画中，最难的地方是如何表现色彩及光线。这就要求画家要在作品中很好地运用明暗对比，不仅是物体固有色的描绘，还有画面整体的明暗处理。由于画家调色板上的颜色有限，所以我们更需要合理搭配颜色，以此表现出画面中的明暗色调，这和看到什么颜色就画什么颜色有很大区别。换句话说，就是画家既要强调画面中的明暗对比，又要使作品具有丰富的色彩。另一点需要注意的是，画家并不是通过单纯的色彩来表现光线的，而是要通过色彩之间的对比、色调的冷暖来营造画面中的光影效果。

影子的颜色

通过前面的章节我们可以得知，阴影其实是由丰富的颜色组成的，而不仅仅是暗色的笔触。印象派画家有着进一步的发现，他们认为这些影子也是有色彩变化的，事实上就是不太强烈的光。具体来说，它们是一种蓝色，或是一种近似蓝色的色调。另一个重要的发现表明，这种蓝色调会呈现在被光照的物体的互补色中。牢记这两个关于阴影的基本原理（蓝色、互补色），这会大有帮助。在这幅画中，你可以看到阴影和影子要么是蓝色的（花瓶直接的影子），要么是花朵绿色部分的补充色（粉色和洋红）。它们在画作的背景中蔓延开来，并通过增加白色进行稀释，因此和暖色一起会显得更为和谐。

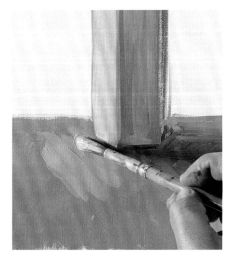

1.这是用最简单的方式画的草图。花茎使用的是竖长的笔触，花朵是直接用画笔点上去的，事先没有画草稿。花瓶则用了两种互补色进行表现，暖色的黄灰和暗色的紫灰。

2.桌子平面使用的是一种均匀的浅蓝，我们可以通过在钴蓝中加入白色以得到这种颜色。然后，再用画笔仔细调和并描绘，从而得到我们需要的阴影效果。

3.放花瓶的桌子也被涂上了颜色，且背景使用的是和花瓶的向光面差不多的颜色。

4.随后，在背景上涂上粉色、绿色和紫色，使作品更具有空间感和光线感。

作者：伊凡·马斯

4

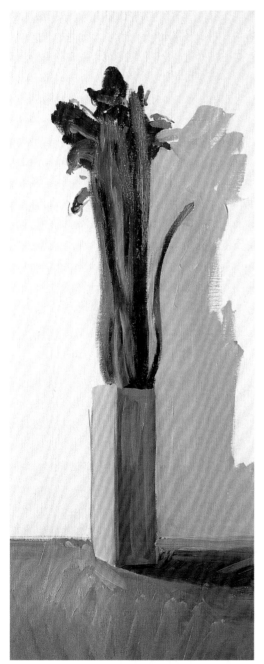

3

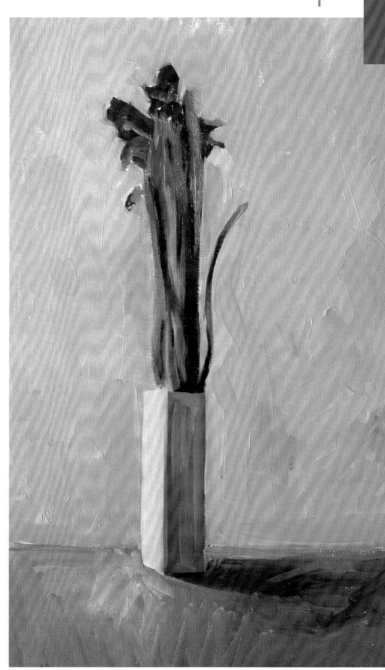

在油画创作中，光线和色彩有着不同的呈现方式，但是它们在某些情况下又起着相同的作用。不同色彩区域间的相互对比，构成了绘画对象的形状。画作中的颜色可能和事物的真实色彩有所不同，然而，画作中的色彩对比能还原事物的真实轮廓。在深色背景上加上一片浅色的色彩能形成物体的轮廓，换句话说，就是构成了画面上事物的形状。正如许多画家所理解的，我们可以把事物的形状想象成一片片的色彩。因此，很多画家都是边上色，边确定物体形状的。但画面中那些没有明显色彩对比的区域，则很难确定出它的形状。

这里使用的是稀释过的洋红。这些细线条足够清晰，以确保还能在它的基础上添加其他颜色。

<div style="font-family: serif; opacity: 0.3;">光线　色彩与主题</div>

笔触：色彩与造型

一块有颜色的"画布"

当处理一幅颜色极其丰富的作品时，我们可以把颜料的组合看成一块连续的画布，在那张画布上，每种颜色都有其对应的形状。在一幅风景画中，当描绘河流或者湖泊等这类细节很少的景物时，画家就必须要减少色彩对比的运用，以免产生错误的轮廓，从而打破水面的整体感。值得一提的是，如果色彩本身就能清楚地表现出每一朵花，那画家则无须再为每朵花造型、渐变调色或者柔化笔触等。最终的效果将会清新且富有光彩，背景柔和的冷色调也会为作品增色不少。

赭石和黄色是调色板上最温暖的颜色。粉色、浅紫和一些冷色调，如紫色，也能很自然地融合在一起。

颜料比较稀薄，并不浓厚。如果颜料要在不透明、不厚涂的情况下也有足够的遮盖力，那就要求颜料要有足够的浓稠度，这样才能创作出厚重的外观。

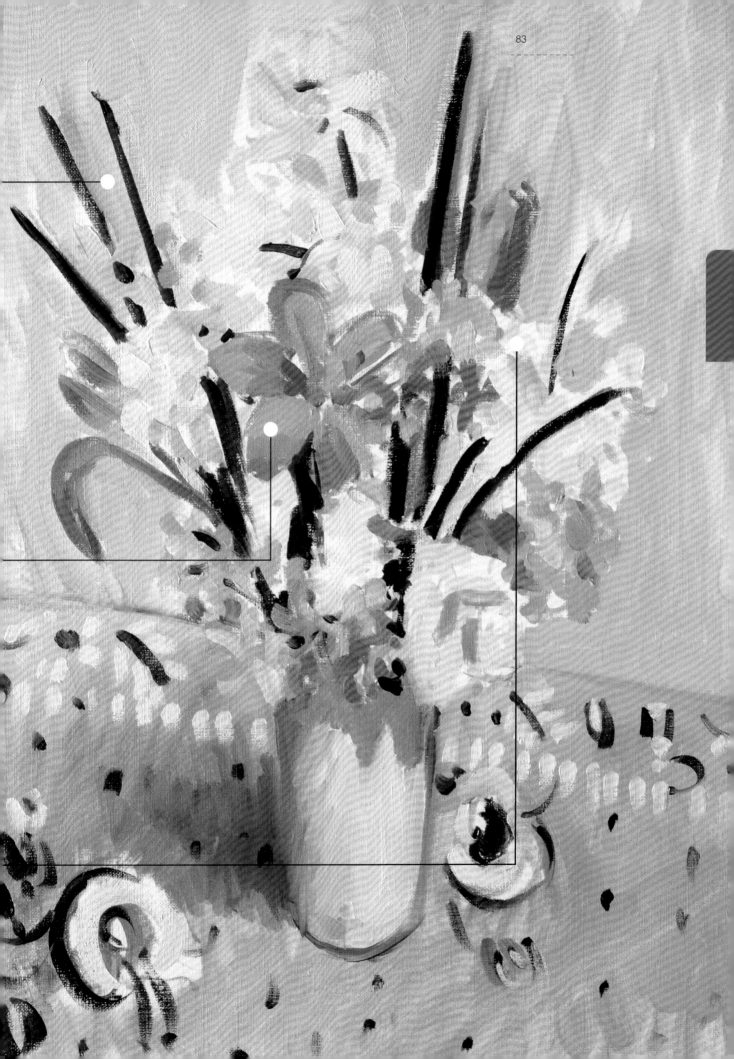

光线、色彩与主题

色彩的和谐：暖色系

1

在绘画中，运用色彩对比能营造画面的空间感。更准确地说，两种颜色的对比会使两者间产生距离感，因为这总会使其中一个显得比较近，另一个显得较远。当我们将一个暖色和一个冷色放在一起时，暖色会产生一种向前靠的视觉效果，冷色则会向后退，从而增加画面的距离感。每个画家都应知道这一绘画原则，并知道如何将其运用在作品中。如果画家想让画中物体的位置靠前，那么就应该用明亮的暖色来表现物体，比如黄色或橙色。周围的对比色则应使用冷色调，冷色调会造成视觉上的后退效果，这是一种不运用明暗对比来营造空间感的绘画方法。

2

1.这幅画是画在硬纸板上的。硬纸板的表面被涂上了氧化铁红，这种颜色由赭石和黑色调成，色彩鲜艳，属于暖色系。

2.笔触并未完全遮盖背景，这样可以让背景的颜色隐约"透"出来。画家在做处理的时候，表现得非常自由轻松，并没有对物体的轮廓造型作太多限制和描绘。

用暖色绘画

　　这几页上的例子都是用暖色调的红色和赭石（为了降低色温，可以加些中性灰）进行表现的，画在用氧化铁红上过底色的硬纸板上，因为这能使画作色温的偏向性更加明显。这也告诉我们，暖色调中的颜色在表现色温上同样具有不同的效果。饱和度高的颜色更暖，至于偏冷的颜色，画家有时则会更具需要在其中加些白色或黑色（或者都加），否则由于用到的颜色太少，无法更好地塑造物体形体，减弱色彩的和谐度。

为了增强色彩的统一性，许多画家会使用有色背景。他们先在帆布、纸、板上涂上颜色，其颜色与准备在作画时使用的颜料颜色接近，这样可以从一开始就保证色彩的和谐统一。

3

3.这幅画不仅是一幅绘画作品，更是一个研究如何用暖色画静物的实验。

作者：大卫·圣米格尔

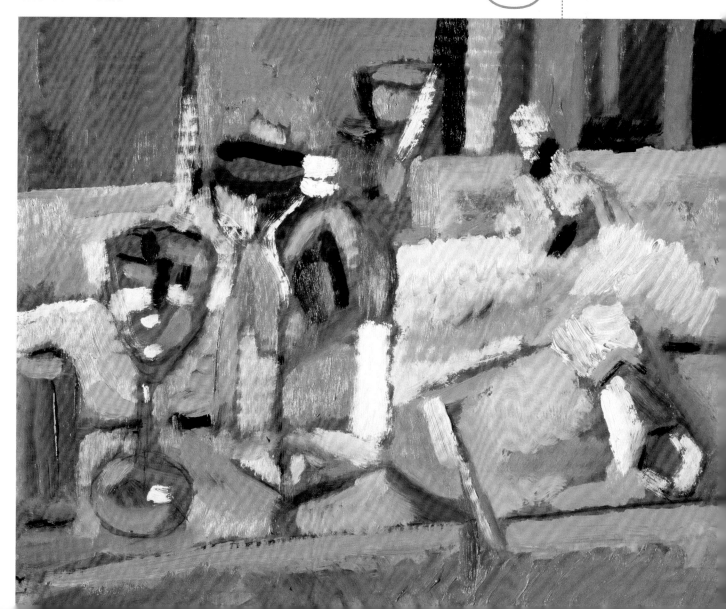

光线、色彩与主题

色彩的和谐：冷色系

冷色系包括蓝色、绿色以及其他相近的色彩，这些颜色和暖色系放在一起时会给人一种靠后的感觉。在运用冷色系的色彩时，画家需要加入与其形成对比的色彩，而阴影的颜色需要借用其他色系（比如黄色）的色彩来进行强化、调和、柔化，所有这些做法的最终目的都是为了使整个作品更和谐。只有所有的颜色相互支撑且彼此加强，才能突显这种和谐，既没有冲突感，又不会显得单调。这是一个令人赏心悦目的设计，就像音乐那样，虽然有很多音符，但只有一个声音、一种和弦。在这幅临摹加布里埃尔·蒙特的作品中，和谐基调是冷色的，绿色和蓝色占主导地位。颜色的效果和光线让人感受到山林的氛围，这种氛围决定了这幅作品的整体风格。

色彩和笔触

在这幅画作中，最充满活力的是金属色的冷色调。这种效果得益于特殊的绘画技巧：笔触很宽，因此在各个地方都清晰可见，给自身明亮的色彩带来力量。蓝色和绿色依靠少量的黄色（作品中仅有的暖色）而显得和谐统一。为了保证笔触的厚度，画家在上色的时候几乎没有添加溶剂，只有这样笔尖画出的线条才能清晰可见。

这是一幅有关色彩研究的作品，由冷色系颜色组成。初稿像速写一样，细节很少，但画家运用了笔触有力的深蓝色线条，使画面极具冲击力。

画面中的黄色部分增加了色彩的活力，通过对比，画中的所有颜色显得更冷了。这幅画是奥斯卡·桑切斯的作品，是对加布里埃尔·蒙特作品的不太严谨的临摹。

明亮的绿色和饱和的蓝色非常冷却又不失活力，这样的色彩组合经常会被画家运用在作品之中。两者对比后，画面显得更加有活力了：笔触很粗，但画面效果却清楚直接。

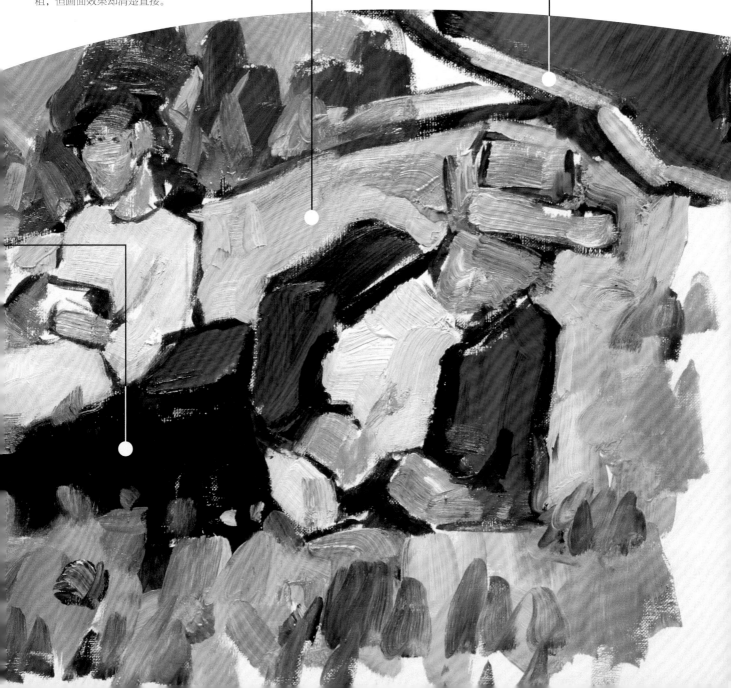

光影、色彩与主题

色彩的和谐：中性色系

中性灰是只有白色和黑色混合而成的颜色，不带任何色彩倾向。中性色是指那些有着或冷或暖色彩倾向的灰色。中性色可以通过向其他颜色（如红色、蓝色、绿色及其他）里加入白色或黑色得到，或者将互补色混合后再加入白色后得到，这些带有色彩倾向的灰色就是中性色。

比如这幅作品中的中性色，就是倾向紫色的棕灰，且画面中的物体是冷色调的，比周围其他物体的颜色明度要高，这就是它能从背景中引人注目的原因。

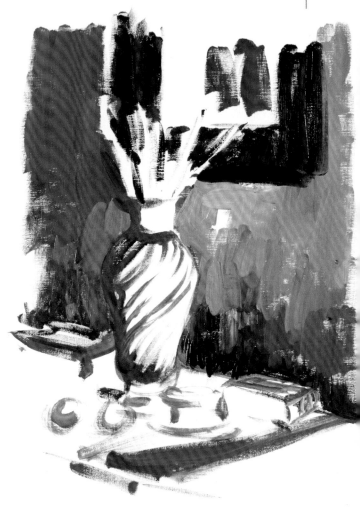

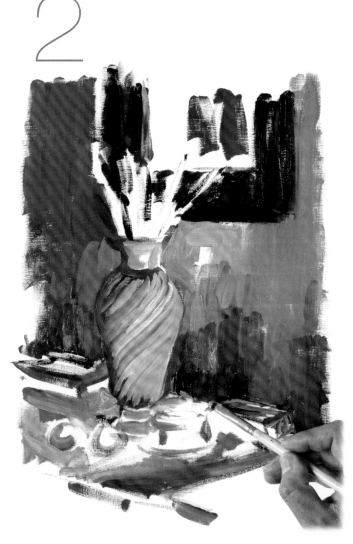

1.这幅画的背景色犹如一曲中性色的交响乐：赭石灰、棕灰、暗栗、绿灰以及其他。画框的角用的是黑色，非常有力地唤醒了这个无声的主题。

2.前景的物体和桌布主要是用蓝色、黑色和白色绘制而成。同时，所有的物体颜色都是在一个整体氛围内的，因此十分协调统一。画面中暖色调的部分是用浅金色来表现的，不仅提高了画面前景物体的明度，还为作品增添了一丝温暖。

打破固有色

　　绘画时，我们总会面临该选择怎样的颜色来表达画面的问题，是选择能够建立画面色调的颜色，还是物体的固有色，这当然是每个人的选择，且两者之间并非孤立存在，根据作品的主题和当时的心境，画家可能会做出不同的选择。其实，他们非常清楚用不一样的色调进行描绘会得到完全不同的效果，所以他们也会深思熟虑，甚至需要画一下色彩小稿来决定最终使用那种形式进行表达。

　　在这幅作品中，高饱和度的颜色和中性色（背景）交替排列，虽然没有按照物体的固有色描绘，但最后营造出的偏冷的中性色调非常高级。

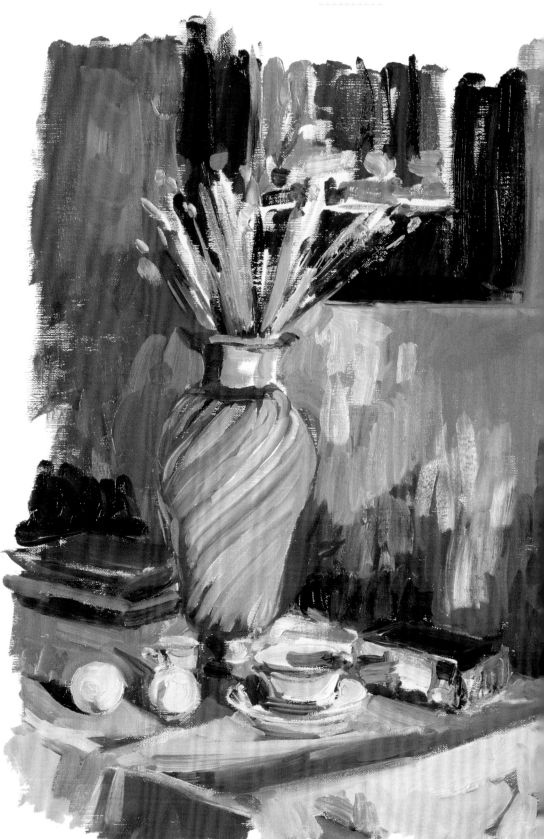

3.最后，我们来看看这幅画中明度最高的颜色：花瓶的绿色。这抹绿色提亮了整幅作品，并通过对比，确立了背景中性色调的丰富和高级。作者是奥斯卡·桑切斯，这也是一幅对加布里埃尔·蒙特作品的不太严谨的临摹。

油画的主题

"我说不上来绘画是什么。谁能知道究竟是什么引起了你动笔的念头？那可能是一件东西，一个想法，一段记忆，一种感觉。但这些和绘画都没有直接关系。它们随时随地可能会跑出来。"

菲利普·加斯顿（1913年～1980年）

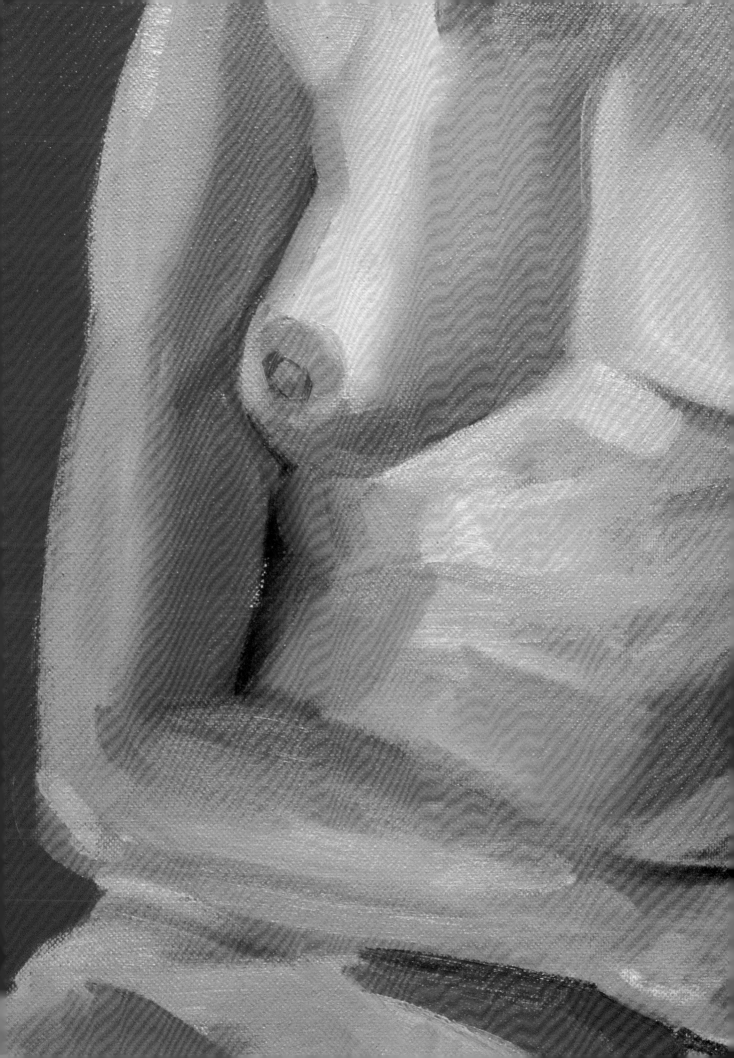

人像、肖像、

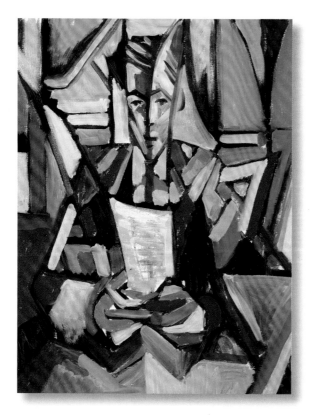

伊万·马斯 **《阅读的人像》** **2006年**
布面油画

静物 与 风景画

在前面的章节中，我们从各个方面讲述了绘画的基本原理，在接下来的章节中，我们将从更广泛的角度学习各种绘画的主题，强调作品整体的诠释和绘画过程。当然，我们也不会忽略绘画技巧在其中起到的作用。人物、裸体、肖像、静物、风景，甚至抽象画等都会被一一呈现。这些都是油画艺术的组成部分。

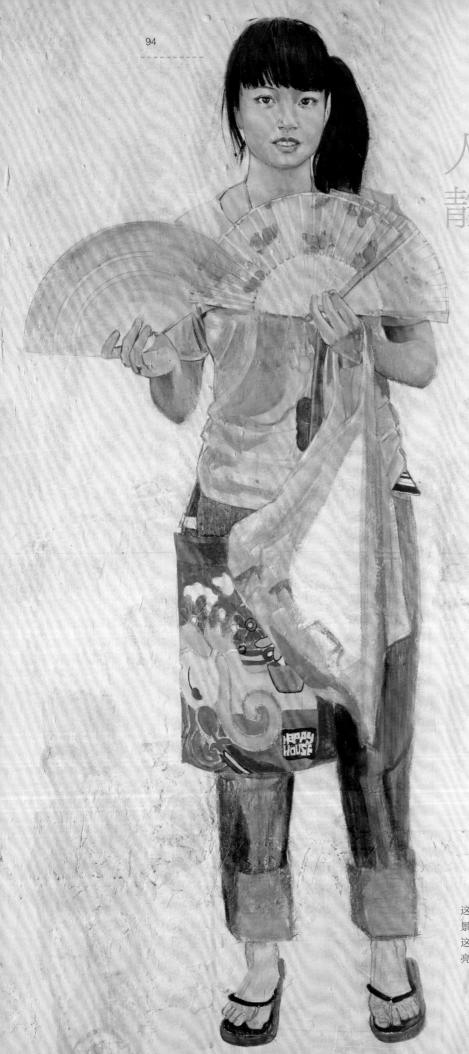

人像、肖像、
静物与风景画

普遍性的主题

　　不管何种绘画方式，人像都在其中
占据了主要地位，尤其是油画。在油画
的漫长历史中，大多名作属于肖像画。
这样丰富、无穷无尽的素材非常适合油
画。我们用一幅赫克托·费尔南德斯的
作品来开始这一章节。确切地说，这并
不是一幅肖像画，因为这幅画的焦点并
不在面部，但是画面里确实包含了肖像
画的特质，还有很多其他不同的元素。
这幅画的临摹对象是一张照片，在临摹
时需要绘制非常精细的草图和线稿，并
且还需要包含大量丰富的细节。

这幅画表现的是街头小贩，并配上了简单的白色背
景，使其显得更加惊艳，但事实上（如果放大看），
这幅画还包含了很多内容。画家使用的颜色非常明
亮，其中一些部位看起来还很干净透明。

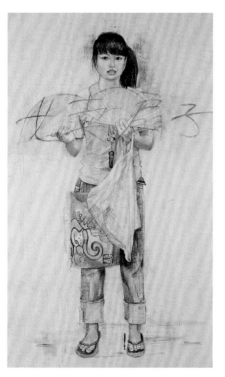

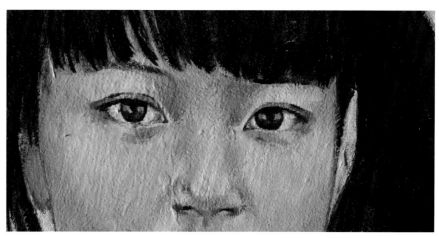

这幅作品细节处理得非常仔细。稀释的颜料加上少许的调色油，增加了颜色的流动性，以保证各种颜色能相互融合、自然过渡。

这是赫克托·费尔南德斯用炭笔画的草图，是为了使这幅习作显得一丝不苟而进行的充分准备。这幅草图几乎包含了所有细节。

人像与背景

令我们吃惊的是，在这幅作品的白色背景下，能隐约看到一些影像轮廓，这完全会引起观赏者的注意。

这幅画的背景包含了很多暗示性的元素，白色的背景本身就是涂在另外一幅画上的，作者又有意地让之前画作的一些细节从白色背景中透出来：一条到处是人的街道，这在某种程度上为画面增添了些许潜意识的趣味。这幅画的主题是一个街头小贩，周围我们能隐约感知到的影子则是行人，这些低调的行人对于主题来说是一个有趣的提示。

关于技术方法，我们可以通过图下方的注释进一步学习。

画作从白色的背景层中透出。幸运的是，透出的部分对这个主题而言还是挺合适的。另外，透出的部分能使中性的背景色得到提升，增强吸引力。

画家在女孩的包上创造了一个特殊区域，没有用任何明暗对比的手法，保持了色彩的完整性。结合厚重的线条，作者创造出了一幅类似挂毯般的画面效果。

人像、肖像、静物与风景画

室内人像

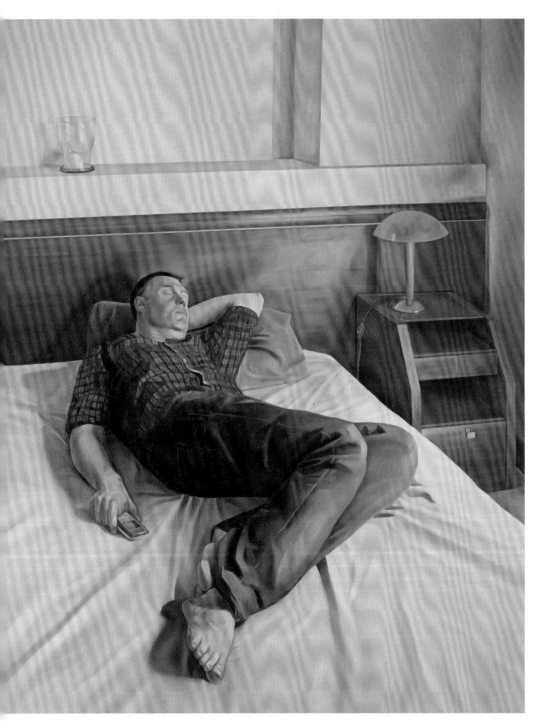

这幅作品比前一幅更写实，作者是阿尔伯托·古铁雷兹，这是一幅杰出的现实主义作品，它能让我们审视其作画全过程，并且能精炼我们的绘画技巧。

这个姿势是模特专门为作者而摆的，为的是让作者能深入研究画作的细节及光线的相互影响。我们很高兴看到画作十分干净，没有任何笔触的痕迹。画家使用了加了油的溶剂使画笔更加润滑，同时也使色彩的渐变看起来平滑连续。

这幅写实主义作品是真实和精致的完美呈现。在绘制过程时，作者采用了非常平滑的颜色，绘制出来的渐变和阴影也很贴合人物轮廓。值得一提的是，在这幅作品中，只有几种颜色会被逐渐加深，使画面更有层次感。

作品处理得非常谨慎，
于细节处下了工夫。比
如这个透明的玻璃杯及
其复杂的光影。

冷暖色调

这幅画的冷暖两色处理得非常到位，
家具和墙是暖色调，床单和模特的衣服是
冷色调。模特暴露在外的皮肤（暖色）被
周围的冷色调衬托着，显得异常生动突
出。红色、矿物色系和赭色是画面主要的
颜色，床单的绿松石色则用来定义色调。
整幅作品的处理技巧使用了明暗对比法，
并以多种阴影和光线的反射使画面变得更
安静柔和。

人像的头部描绘堪称一幅精美的肖像
画，轮廓和大量的细节都经过了精心
雕琢。这里并没有使用明暗对比法，
而是用笔触描绘出了精巧的渐变，使
画面的表面更加统一光滑。

作品各个部分的细节和明暗关系处理得十分到位，阴影区
域和投影描绘得也很精准细致。

这是包含在作品中的一个静物，我们可以从这个静物的细
节中找到作品的优点：造型准确、精练以及色彩使用上的
节制。

人像，肖像，静物与风景画

裸体：人体形态的学习

 这幅裸体画的作者是赫克托·费尔南德斯。作者并没有因为绘画裸体而感觉害羞，反而表现得收放自如。该作品是一幅依据解剖学原理而创作的作品，作者用色大方，始终遵循着传统的绘画技艺。

 无论一个艺术家的绘画风格有多冷门，多偏离主流，推动他（她）前行的绝不仅仅是自身的主题风格。不管是一幅充满信心的大作，还是谦虚谨慎的习作，都会有一种艺术上的、审美哲学上的诉求，而非有的作品表现出来的仅仅只是简单元素的组合。在这一点上人像作品尤为突出，裸体画更为明显。我们要画的"物体"是人的身体，这比任何画作的主题都值得探讨。这一事实会影响画家的作品，画家不仅要展示人体的外部形象，更要深入人体内部。在这种意图下，作品超越了素材的客观信息——视觉上的外部形态，这通常也是画家艺术追求中最基础的部分。

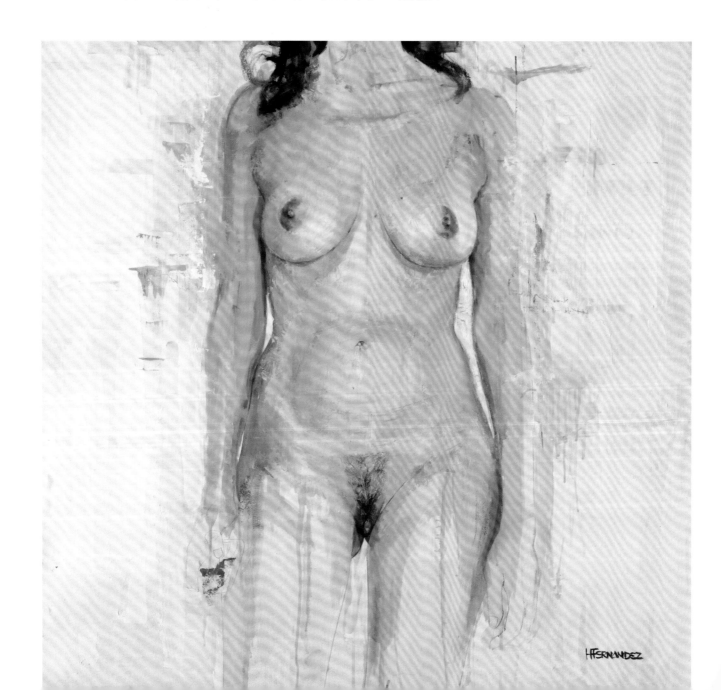

诠释

　　"诠释"是作者实现创作意图的个人方式。每种诠释方式都有着其强烈的个人色彩，哪怕是最写实、最客观的画作亦是如此。此外，诠释还是传递作品真正意图、吸引观众对画作注意和欣赏的必要手段。诠释意味着要强调模特的某些部分，这些部分通过画家的色彩、线条、构图等，能引起最强烈的关注。

这些裸体的脸部都没有出现，正好契合了画家绘画的意图。除了解剖学和自己的创作意图外，画家并不想在作品里加入别的其他因素。这和传统意义上的形态完善非常相似。

画家用轻松的笔法表现了模特头发的部分。他下笔自由，用堆积的颜料，在画面上留下了明显的笔触痕迹。

近距离欣赏的话，这具裸体有着丰富的色彩，这是站在远处所看不到的。同时，近距离观察还能让我们看到藏在皮肤的粉色和赭色之下的绿色。

阿尔伯托·古铁雷兹创作的裸体画，巧妙运用了光影变化，特别是反光的处理，创造出了非常舒适的三维立体感。

这幅裸体画主要表现的是男性的躯干，展现出了深色的肤色和完美的人体结构。

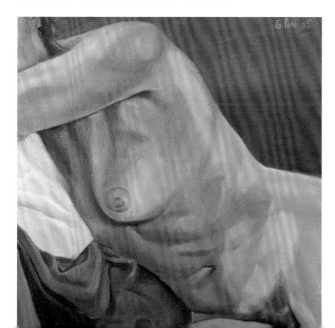

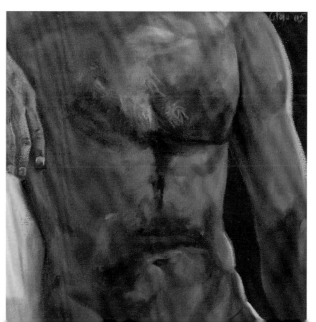

人像、肖像、静物与风景画

对肤色的写实主义诠释

写实主义诠释的概念总是相对的，写实主义绘画本身就是一个变化的主题。我们要指出的是，女性的裸体作品也许是唯一一个不同的主题，因为其作品的意图通常在于关注有关人体的事实，而不带有风格化或者过度修饰。此处的女性躯干体现了最纯粹的写实主义风格，精确重现了肉体的颜色：温暖的红色系和矿物色系。

图片的处理

在此基础上，我们打算对这幅源自生活的作品进行一个更加精细的重构，特别是阴影部分，处理时要格外小心。草图表现非常简单，以避免影响用色。上色的时候要用宽大的画笔在帆布上进行描绘。画面中的色调在一点一点变得更加精确和清楚，画家正是在不断探索着这些色调之间形成的对比，从而使人物看起来更加丰满和准确。

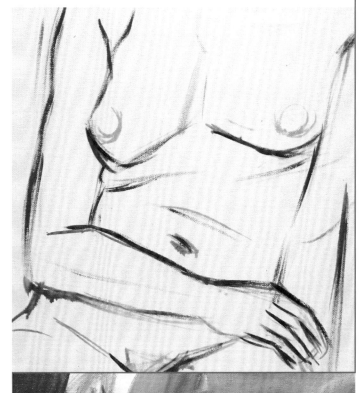

1

1.草图要清晰简练，在完成准确的轮廓下又不涉及色彩和细节。

2.通过整体快速地上色，获得了一种不同的色调。颜色是通过在黄褐中加入少量的赭色得到的（局部还加入了少许粉色，使色彩更加柔和）。

2

3

没有任何一种媒介能呈现出像油画那样的光泽度。一幅精细的作品，能让人看到绘画技法中最细节的部分：轮廓、色彩和构图。

3.作者阿尔伯托·古铁雷兹在这幅画中，通过中间色调的营造，将之前各个区域的色彩合为一体，使躯干的形状有了连续性。这只是一个半成品的效果，最终的作品请看下图。

4

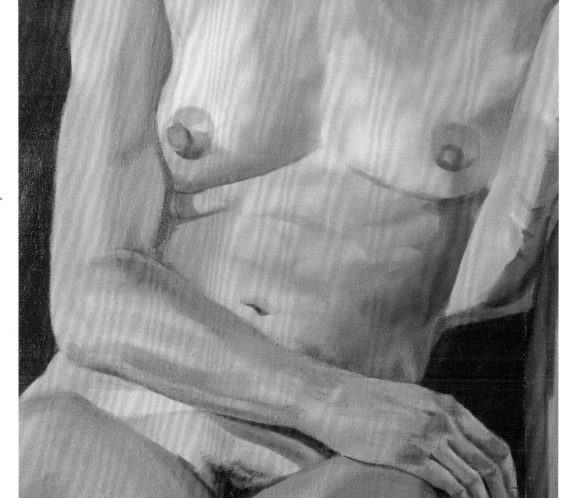

4.裸体画的细节完成图。逐渐丰富的躯干包含了细微的色彩差别，这种差别是通过往裸体的亮面区域不断加入很浅的蓝色和绿色来达到的。

作者：阿尔伯托·古铁雷兹

人像、肖像、静物与风景画

彩色静物画

　　这几页上的彩色静物画都用到了蜡媒介。之前我们在前文中有介绍过蜡媒介，它能制造出非常浓稠且半透明的效果。这种效果我们只能在照片上看到（特殊的光亮必须要在颜料中加入蜡媒介才能实现）。饱和的色彩会因为蜡媒介显得更突出，使整个画面的感染力更强。然而这些静物画同样是这一传统主题的有趣范例，它们的摆放都是经过精心安排和设计的。从画面中可以看出，静物位置的构图逻辑是根据冷暖色对比进行的。每一个暖色物体的旁边，都会摆放上一个冷色的物体。

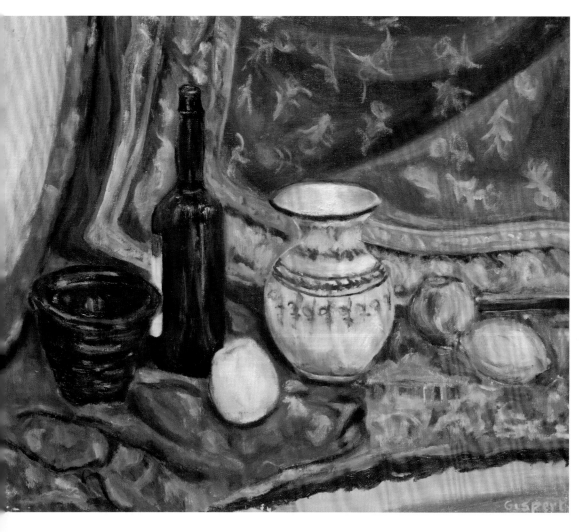

不管画面中每一个物体的造型轮廓有多复杂，我们之所以将其摆放在一起就是因为它们风格一致、色彩协调，这对静物作品来说尤其如此。蓝绿色和朱红色的生动对比让整个画面有了一种复古又不缺生机的感觉。

作者：胡安·基斯佩

当色彩、笔触、肌理等构成画作的主要元素时，线条就要退到一个次要的位置上了。这幅色彩习作展示了静物画中色彩的处理方式。

作者：大卫·圣米格尔

绘画很重要的一点是不要被素材牵着鼻子走，要掌握主动权。如果素材的某个细节没有绘画的意义，那就忽略这个细节。我们可以从画一些色彩丰富的静物开始学习这一技能，剩下的则要靠画家不断的练习和提高来解决了。

作者：大卫·圣米格尔

根据色彩来绘画

画静物时若完全根据物体的色彩来画，那么最后呈现出来的作品肯定不会毫无特点，因为色彩是永远"活"在画布上的。不仅如此，我们还要用色彩来表现静物的体积、阴影和造型。绘画时，我们要尽量忘记那些缺乏表现力的黯淡色彩和现实生活中看到的颜色，将其转化为能让人们感觉到的真实色彩。这才是真正的色彩诠释。

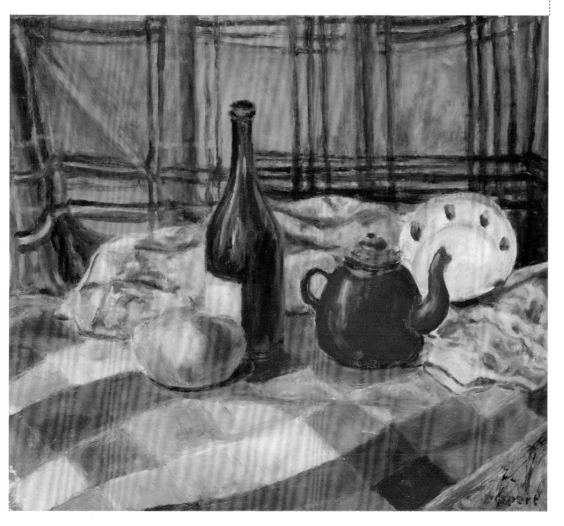

在胡安·基斯佩的这幅静物画里，我们又看到了互补色的对比（红色和蓝绿色），这个例子中还包含了黄色、橙色、赭色等暖色，颜色的对比使整个画作显得十分生动。

人像　肖像　静物与风景画

自然风光与城市风光

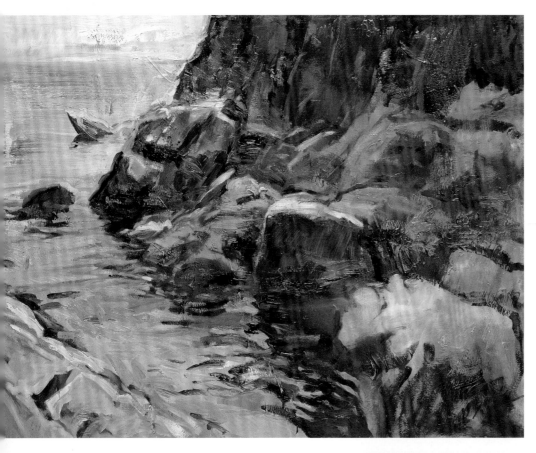

光线永远是风景画的主角，特别是室外风景画。不管是室内还是室外，画家都会遇到室外场景的自然光的问题。这和我们画静物或人像不同，因为静物或人像通常只有一个固定的光源，而室外场景往往处于自然光下。同时，由于自然光在某些表面的相互反射以及因此造成的阴影，我们看到的室外的明亮氛围通常是散射的、环绕的。这样就没有必要对单个物体的明暗对比进行逐一处理。

值得一提的是，用来诠释画作"自然"的光线和色彩的使用要统一，必须是一年中的同一个季节，一天中的同一个时间。

海景是风景画的一种，需要呈现丰富的细节，否则会显得粗糙。这幅《海边的岩石》的作者是奥斯卡·桑切斯，作者用了厚重的色彩表现出了强烈的明暗对比效果。

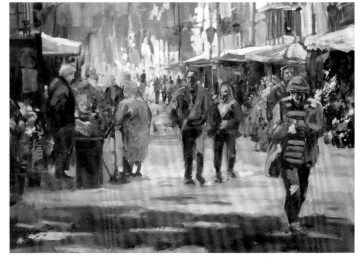

城市风景画能表现出城市人的活力，若画中包含了行走的人物更是如此（比如这幅奥斯卡·桑切斯的作品），这种活力是现代城市作品中最重要的感染力。

这是一幅自然而又直接的作品。颜色丰富，线条很少。景色简单而散漫，其风格来自涂色时笔触的自由。

作者：胡安·基斯佩

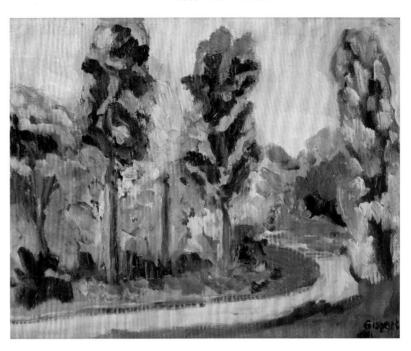

风景主题

　　我们在大自然中总能找到绘画的素材。画家首先要"找到"这些素材，然后再按照第一印象进行描绘。

　　第一印象是下笔的依据和动机。由于光线的变化，之前明亮的景致很快会变得昏暗。最初的对比度必须精确且包含所有的细微差别。就像这幅作品一样，要保持自然的质感与新鲜。

这幅海景画的视角很独特：从大海的位置望向岸边。小船和白色房屋等这些吸引人的元素，历来都是画家关注的焦点。

作者：奥斯卡·桑切斯

人像、肖像、静物与风景画

城市主题

接下来，我们将要分析一个有趣的城市景观，也是印象派画家很喜欢的题材：被纪念碑一般的钢结构覆盖的巨大火车站。这个大型的工程结构现在已经很少使用了，我们描绘它并不是因为它的功能，而是由于想表达怀旧和伤感。艺术家亚历克斯·帕斯卡尔观察到的这个巨大的钢结构造型，主要是钢梁构成的错综复杂的网格以及拱形。拱形让人联想到庄严的哥特式教堂，它们也有拱形的建筑结构。画作的主色调是冷色，几乎只有蓝色和灰色。接近黑色的灰色突出了这个大火车站昏暗又阴郁的感觉。

节奏

直线和曲线的交替，明和暗的交替，柔和色彩和饱和色彩的交替，这种循环会让人有一种混乱的感觉，且画面没有组织、没有节奏。正确的循环过程是从我们在节奏中获得的愉悦感中找到的。只要规则固定，形状变化得越多，作品也就越有节奏感。

严格按照草图来上色，才能得到这种钢梁的昏暗和明亮天空之间的对比。用深色的笔触画出草图中的钢梁，接着再用各种厚重的冷暖灰色填入钢梁的空隙中。

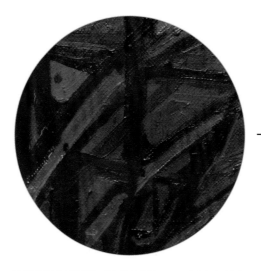

画中的火车站内部和作品其他部分有着很多相同点。虽然位置不同，但其本质是一样的（一种结构和解构的混合），这个例子解释了为什么相同的场景会产生不同的主题。

这里钢梁和背景的对比差异很小，是两个相似的色调之间的冷（钢梁）暖（背景）对比。整体上，构图和背景的结合非常和谐。

表现天空的灰色为作品带来了独特的氛围。
这些蓝灰色显得十分厚重。

AL

人像、肖像、静物与风景画
抽象画

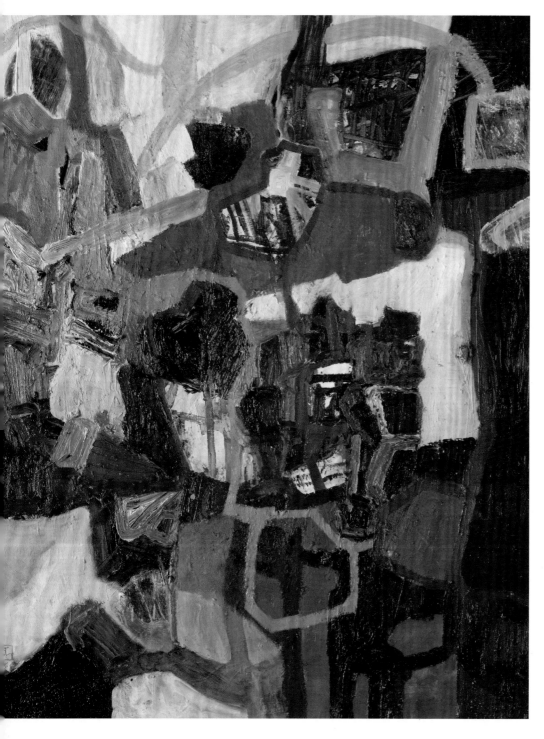

抽象画的作品向我们展示了，即使主题不是物品或人物，画作还是会有很强的吸引力。色彩、笔触、线条、肌理以及修饰都足以让作品生动且富有沽力。这里有一个很有趣的想法，即绘画技巧可以独立发展，无须受到素材的限制。有时描绘的形状会基于一个粗糙的草图，而这个草图已经超出了草稿的范围。这种粗糙会产生一种触觉感，人会本能地将这种触觉感与某种真实的材质联系起来。这里的习作展示了大量的抽象案例。

这幅作品的作者是亚历克斯·帕斯卡尔。作品是由明显的线条构成的抽象画，着重于空间的分割，很多作品都会用到这种处理手法，如脚手架一般勾画出建筑物的形状、大小和比例。关于上色部分，主要还是取决于画家的想象力。

线条和空间的交互：有时线条会提示结构，有时空间又会对线条作出否定。在这个相互作用的过程中，我们能看到这幅画的魅力所在。

空间与平面

本页上的习作十分注重色彩的和谐运用。虽然都有黑色的色块，但颜色相对独立，并没有使用明暗对比的渐变处理法。这些色块和线条的组合，看起来更像是彩色玻璃或马赛克。

画家们在画抽象画时，需要找到一种方式去表现他们所画物体的外观，这些外观必须是"平面"的，整体效果是二维的。冷暖色调的对比会带来空间上的暗示，使作品看起来更自然。同时，每种颜色都会凭借自身的特点在画布上尽情表现，这种表达方式会增强画面的装饰感。

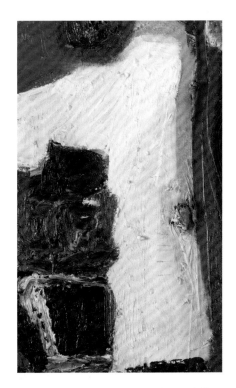

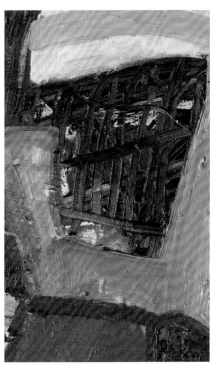

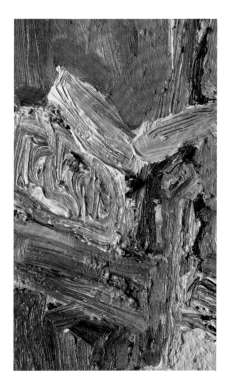

白色不是纯白，阴影和光泽增加了白色的深度及魅力。

线条和色块相互适应，但都没有占据主导的地位。

颜料的材质和高饱和度色彩的笔触使画面极富质感。

分步

"如何看待那些告诉别人'艺术总是从属于自然'的傻瓜？艺术与自然是和谐而并行的关系。"

保罗·塞尚（1839年～1910年)

教学

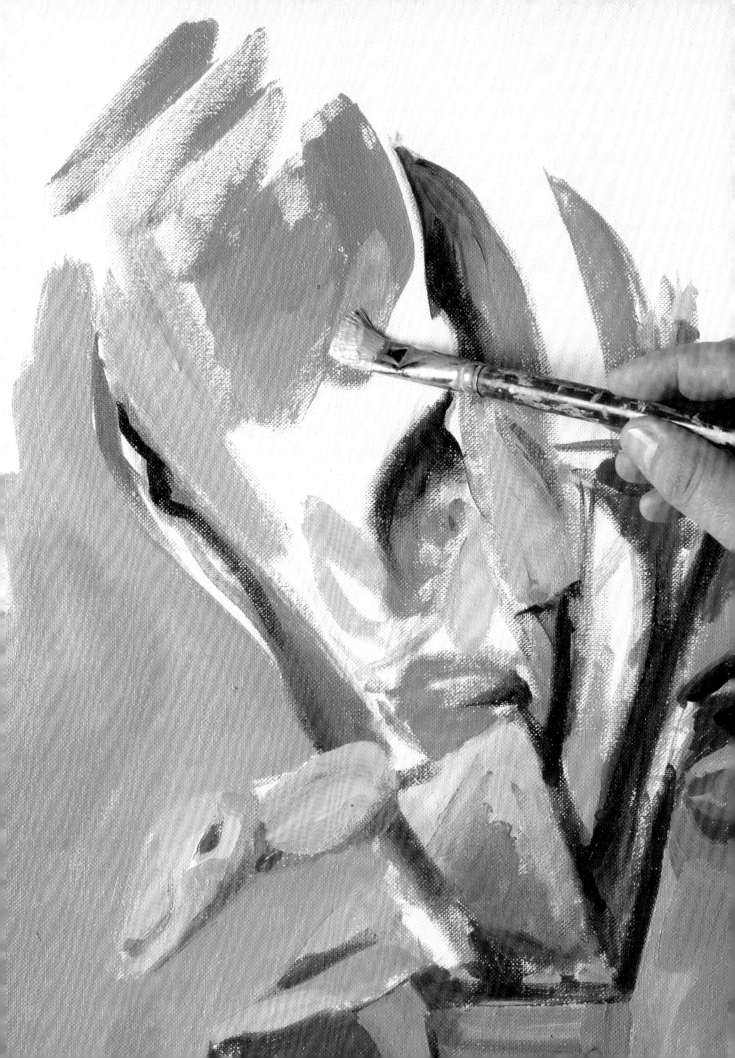

城市的河上风景

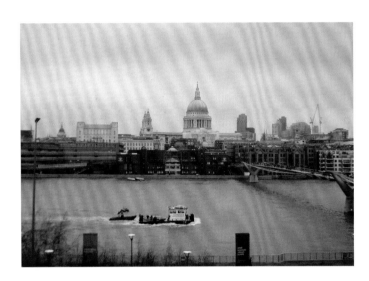

这幅作品表现的是城市的河上风景。从尺寸来看，几乎够得上一幅海景图了。宽阔的河流从画面一端平缓地流向另一端。岸边是城市的巨大建筑。

在绘画的技巧方面，画家通过色彩的组合和宽大的笔触表现出了冬日早晨雾蒙蒙的感觉。画中元素的外形排列几乎都是几何图形，增强了画面的块面感。这幅作品的作者是伊万·马斯，他在风景画中某些原色的运用和处理上，得到了艺术家们的认可。

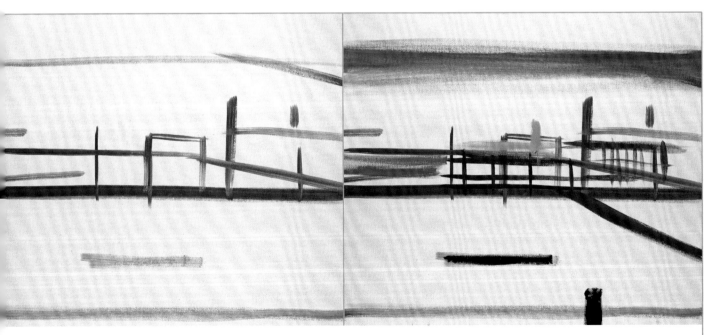

1

1.这幅作品的草图完全是抽象的，将其与后阶段的绘图进行比较是一件十分有意思的事情。草图中简单而严谨的线条构建了地平线的高度，建筑物的形状、位置和大小。右边的桥梁是整幅作品的终点，它和高楼形成了一个坚实的角度，让作品看起来具有一定的透视效果。

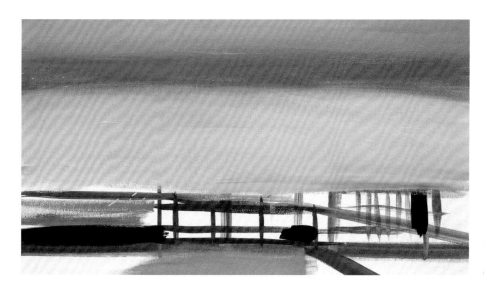

此处的色彩渐变是用从画布一端到另一端的长笔触营造出来的。每一笔都会减少和相邻色彩的对比，直到构建出一个顺滑而连续渐变的画面效果。

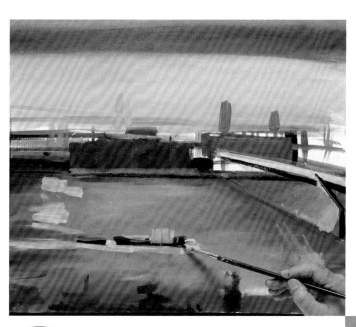

2.也许是为了中和构图时的几何线条，作者用调和后的灰色覆盖了天空。并用两种颜色对其进行了描绘，使天空的层次更丰富。

3.突出的红色表达了作者的想象力。作者让这种暖色与天空中冷色的雾相邻，来达到空间上的对比（前景和背景的强烈对比）。由于加入了中性色彩，最终的画面效果并不突兀（比如水浪和河面上的细节），反而更好地调和了两种对比色。

4.这是一幅非常抽象的作品，物体形状奔放，用色大胆明确。这在作者处理那些建筑的时候表现得尤为明显。作者仅用了几块颜色就描绘出大量的建筑，同时他还把主要的精力放在了作品的协调和笔触的色调上，以保证画面看起来更舒服自然。

艺术家评语

最终，我们通过增加两大色块之间的渐变过渡来强化天空的空间感（A）。用简单的色块处理建筑，用强烈的对比而不是明暗法来重现建筑上的饰带、层次及塔楼（B）。河流的红色部分一直延伸到桥梁，另一端的水色则是非常冷的淡紫色（C）。这是一种有趣的阴影效果，让人感受到这个位置与前景元素之间的空间距离。

A

B

C

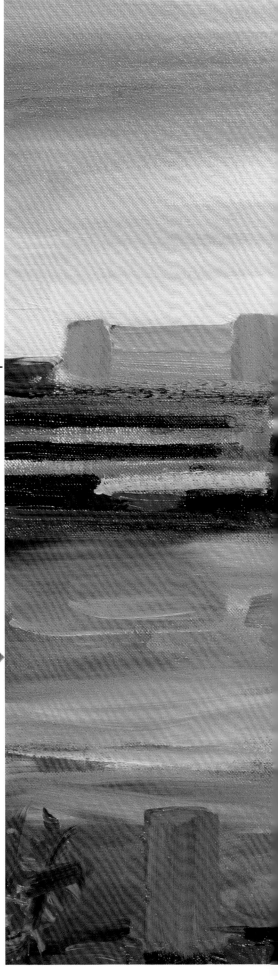

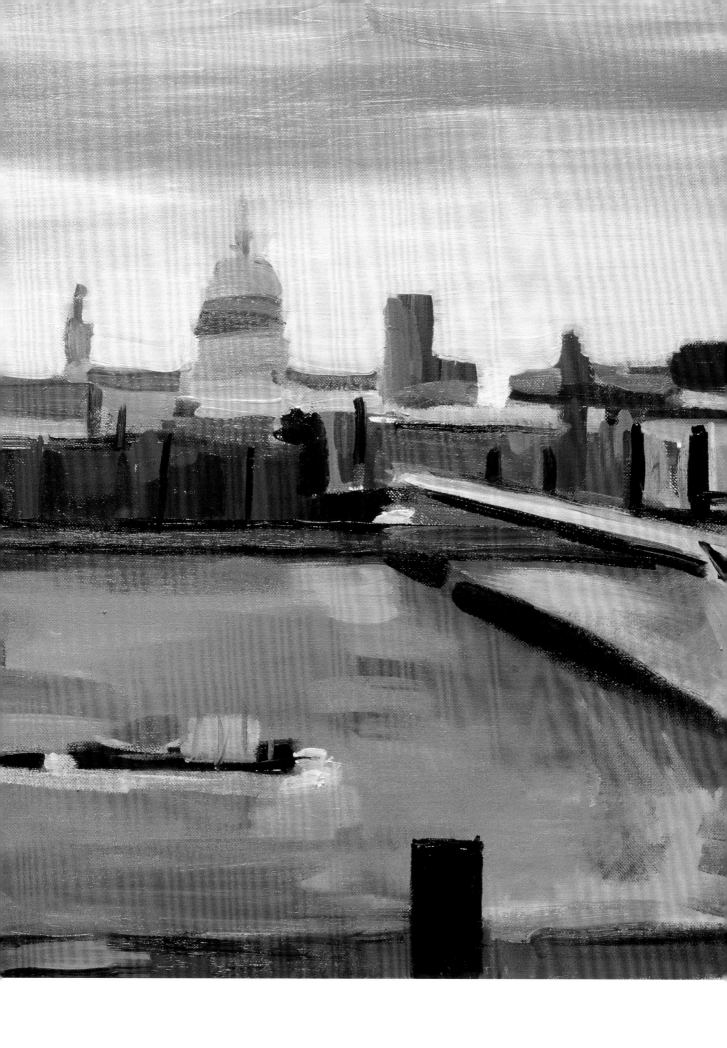

分步教学
马背上的两位骑手

马是非常经典的油画主题，但画家在城市风景画中却很少能接触到这个主题。这幅画描绘的场景是村庄中一个关于马的节日。奥斯卡·桑切斯的画法很简单：直接上色，且几乎不再二次上色，然后一个部分一个部分地来完成画作。但这样画的前提是草稿必须表现得非常详细。

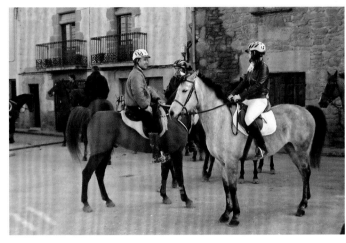

1.铅笔稿要非常详细。由于作者打算直接上色，因此铅笔稿必须要尽可能地肯定和准确，以至于我们在上色环节无须再担心外形的问题。一开始就可以直接给马上色，这个颜色就是最终成品的颜色。

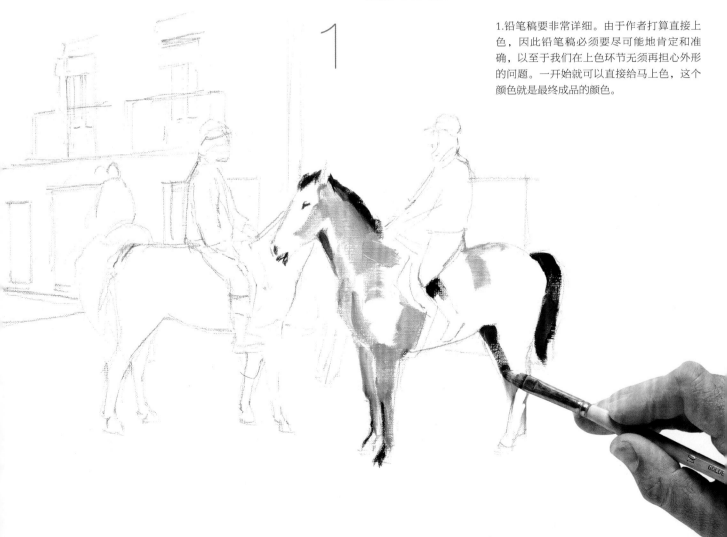

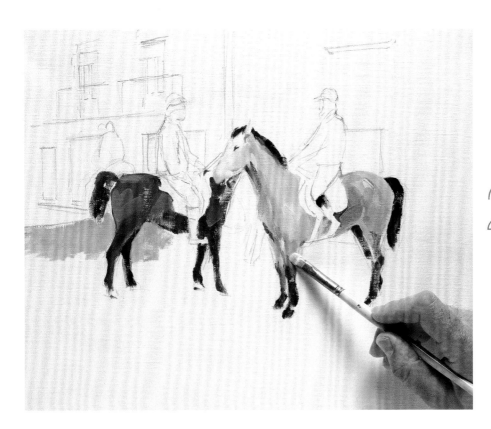

这幅作品从头至尾都是以草图为基础的。在绘画过程中，色彩之间的相互影响并不会改变每个物体的轮廓和造型。

2

3

2.接着画背景部分，记住要严格遵循草稿的线条。画家采用了淡紫色的冷色调来表现背景，这与马匹栗子色的暖色调形成了诱人的对比。这种对比会产生一种景深的幻觉，好像地面（紫色）相对于马（栗子色）向后退了一般。

3.给一些地方上色的同时，另一些地方则要留白。在这一阶段中，骑手只有轮廓，而且轮廓只能通过其周围的色彩来定义。这种绘画方式对于水彩或油画来说非常有特点。

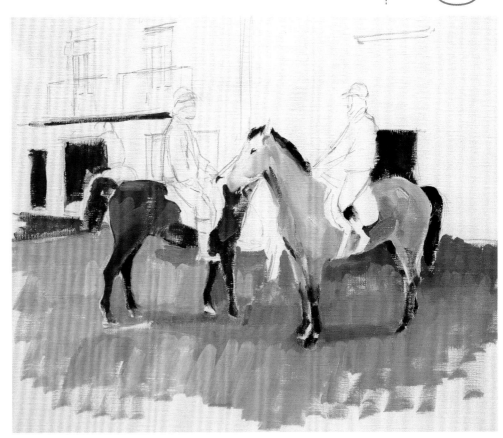

A

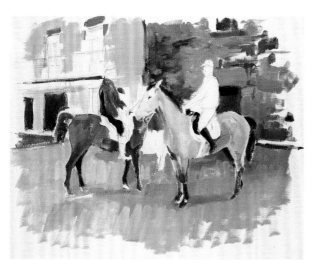

4

4.在帆布表面一块接着一块地涂上颜色，看起来就像马赛克一样。画布上的颜料完全没有混合，颜色也基本没有重叠。仅有的几笔重叠，如白色，是用来提亮前景部分地面的整体亮度的（笔触在此更加清晰）。

艺术家评语

马身颜色用的是烧赭，部分提亮创造出了景深效果（A）。人像部分的细节被有意地省略了，以保证整幅作品的一致风格；增加骑手的细节会破坏画作的整体效果（B）。用冷暖色调的颜料混合而成的中性色为房屋墙面上色，以保证所用颜色的一致性（C）。

B

C

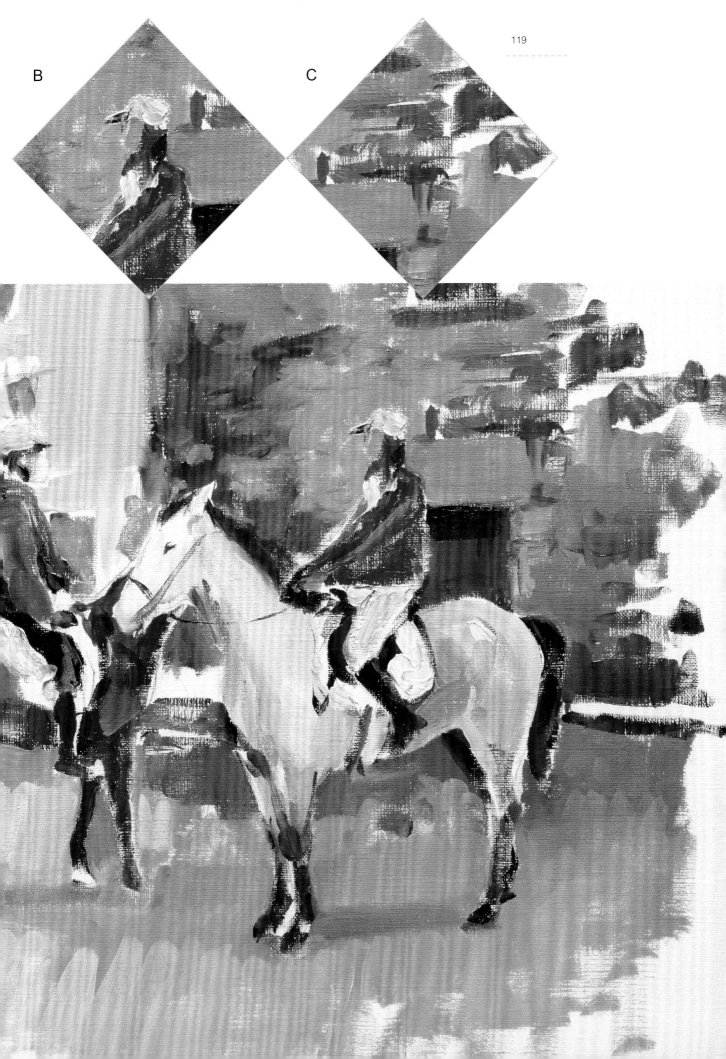

分步教学

郁金香与花瓶

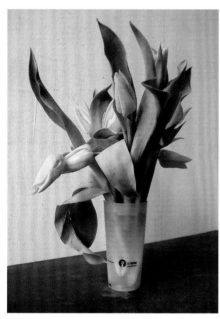

这组和花卉有关的静物是油画的绝佳主题。在这幅油画中，精致的树叶、美丽的花朵、靓丽的黄色以及有趣的斜线构图，赋予了画面以勃勃生机。画家伊万·马斯完全从色彩的角度对其进行了创作。笔触留下的纹理是作品中最有意思的部分。

1.这幅作品可以分为两个阶段：造型和上色，或者说分为快速草稿和细致描绘两个部分。画家用了两种颜色来塑造花朵的造型：生褐（带点绿色）和被稀释得非常薄的洋红。然后又在其中加入了黄色。

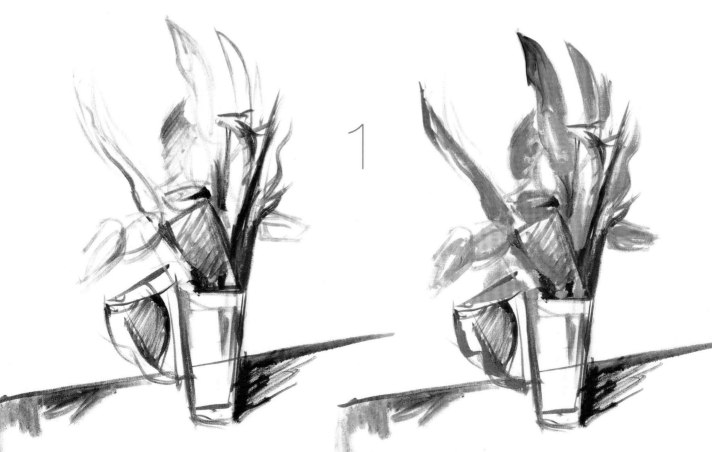

因为最初使用的三种颜色都非常稀薄，所以笔触在帆布上的流淌也很顺滑，很适合用来表现细节、表达阴影，并为进一步的上色做好了准备。

2

2.请观察这张桌子，桌面上有画笔画过后留下的许多笔触。因为洋红的质地透明，所以即使和蓝色在一起，我们还是能看到这些笔触，所表现出来的效果也非常诱人。在绘画花和叶的时候更需要注意光影的处理，作者用橙色表现了花的影子，用铬绿描绘了叶子的影子（亮部加上白色）。

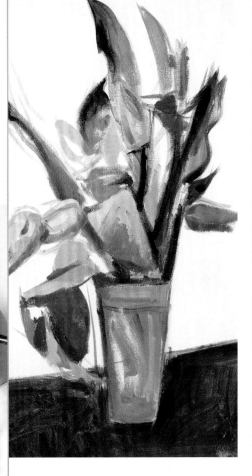

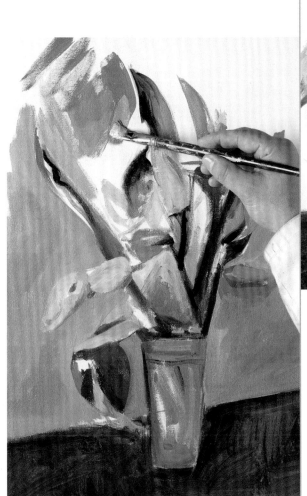

3.背景同样是用蓝色和洋红的混合色进行的表现，和桌子的颜色一样，但背景部分，蓝色占据了主导地位，为了使颜色明亮一些还加入了白色。有意思的是，作者使用了这三种颜色的不同比例进行描绘，且笔触留下的肌理效果很明显，使背景不会显得平淡无奇。

4

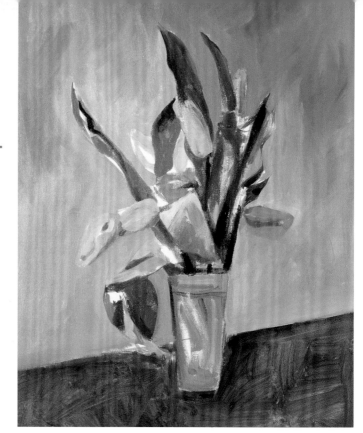

4.画布表面已经被全部涂满了。色彩明亮而甜蜜，墙面冰冷的蓝色和桌面温暖的红色形成了鲜明的对比，这也是最完美的美丽花束。桌面的斜向起着透视的作用，足以营造出景深的视觉效果。

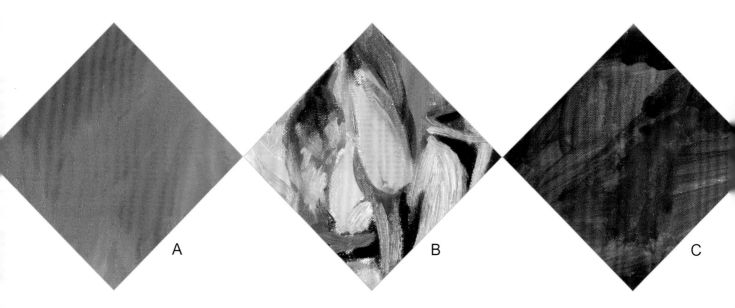

A B C

艺术家评语

背景的图像处理并没有让人觉得十分平淡，反而画家将笔触从不同方向扫过所营造的肌理效果，会让人联想到光线的变化（A）。花朵是用饱和度非常高的镉黄进行表现的，阴影部分则是用橙色带点土黄色进行描绘的，很好地表现出了花朵的立体感（B）。和墙面一样，桌面的笔触也很明显，以此来表现画作的节奏感和生命力，同时又与背景遥相呼应，使作品协调统一（C）。

分步教学

海边景色

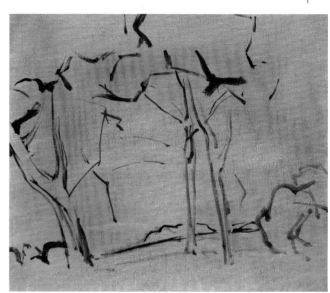

这幅画是海景和陆地景色的结合。不过，海景仅仅是为了突出树木轮廓的背景，且它在作品中与其他景物只有色彩上的关联。

奥斯卡·桑切斯在一张预上色的帆布上创作完成了这幅画，他所用的方法和印象派类似：通过各种笔触的叠加，勾勒出各个色彩区域的轮廓。

1.将烧赭和黄赭的颜料调和后涂在帆布上，以得到橙色的背景。在颜料用矿物精油稀释后，再用大画笔将其涂在帆布上。注意，画家在绘画前，要先将涂满颜料的画布放上一段时间，待其完全干燥后再进行下一步描画。

2.和很多印象派画家一样，作者是从画布的中央开始往外画的，将色彩一笔笔慢慢地画向四周。在这个过程中，并没有严格的关于绘画技巧方面的规范，造型可以是不规则的，笔触的形状也可以是不规则的，这样的表达反而能营造一种轻松自由的效果。渐渐地，画面中的色彩开始相互融合，而原先背景的底色也会从尚未上色的地方一点点"透"出来。

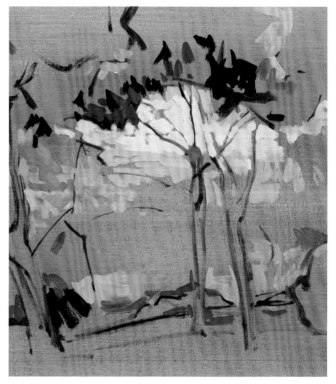

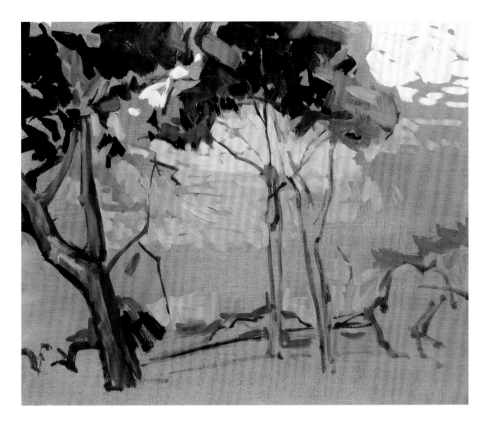

有色背景的好处在于能使整个作品协调统一，画家无须绘制草图就可以直接作画了。

3

3.暖色和冷色在画作中交替出现，好似正在编织的一张多彩挂毯。这的确是印象派主题的表达方式：不论前景还是背景，每种颜色都很重要，对于色彩层次的定义，我们则放到最后去做。

4.到这一步时，层次已经很清晰了。衬着明亮的背景，树梢也有了明确的形状。请注意，笔触只有更浓厚一些（少加溶剂），颜色才能从背景稀释的颜料中"跳"出来。

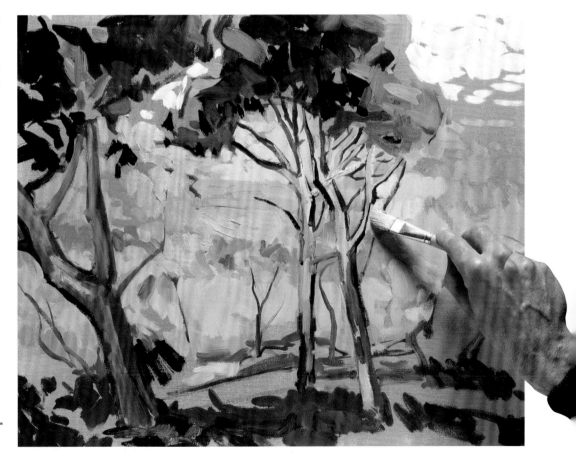

4

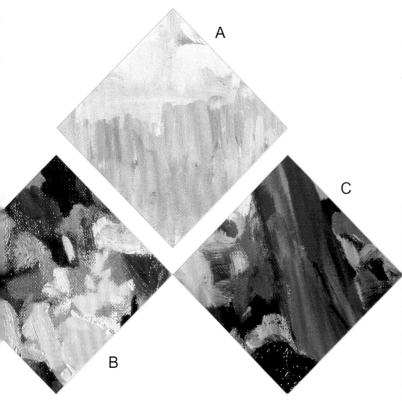

艺术家评语

最后，整个画布都被涂满了颜色。每个部分精确定位，一点也不混乱。从
画中的海面开始，我们发现颜色和细节都变得更丰富了（A）。有各种绿
色，从柠檬黄到翠绿，还有橙色和断断续续的红色（B）。为了要画树根部
位的阴影，画家在画面中还添加了一些洋红和深蓝，这样亮色才不会显得
太过突兀（C）。

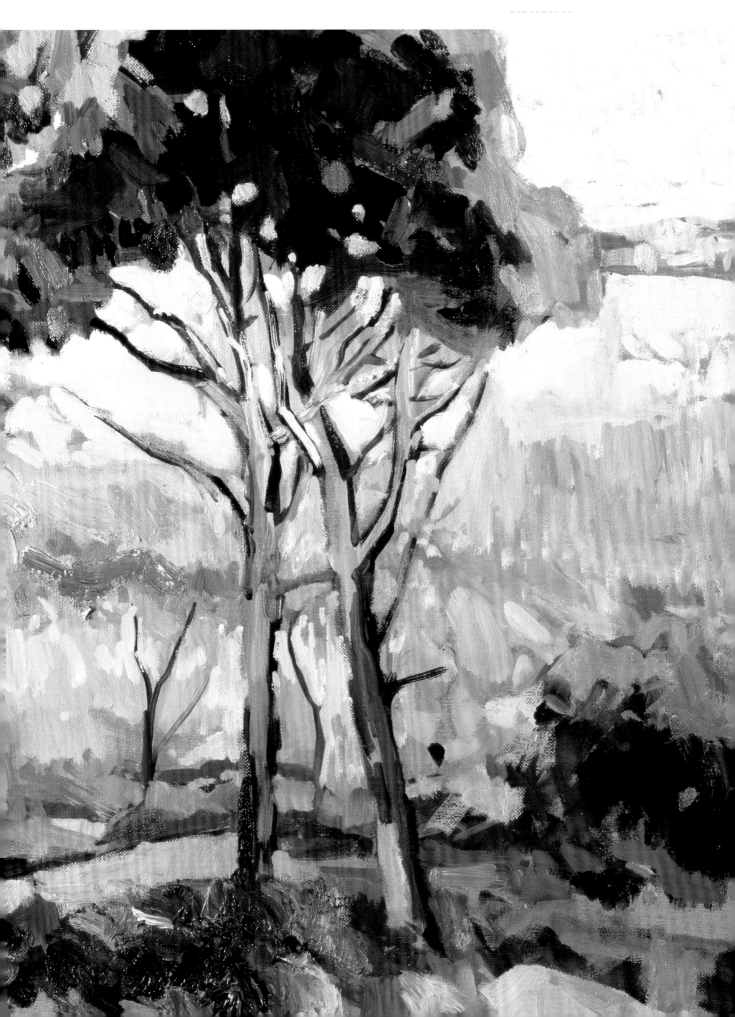

分步教学
色彩范围有限的静物画

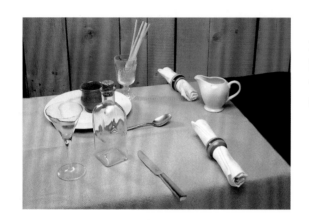

这个场景的静物看起来很少，也很简单，非常适合用来作为有限色彩的练习。在这幅画中，我们主要使用了赭石和灰色两种颜色。虽然使用的颜色不多，但大卫·圣米格尔通过作品告诉我们，形状的多样性和颜色的自由选择，能让我们获得具有空间透视感的作品，创作出更有趣的效果。

1

1.这里再次使用了有色背景，用的是相当饱和的氧化铁红，得到了深色的天鹅绒般的色调。基于深色的背景，画家能更方便地使用黑色和白色（画轮廓时，作者两种颜色都用到了）。有些使用了饱和度很高的黑色，有些则使用了白色。这幅画并不是非常复杂的作品，呈现的效果也很简单。

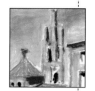

这里用的色彩很少，几乎只有单色系的颜色，这样能保证色彩的和谐，同种色调的明暗对比又足够能使画面层次多样和富有活力。

2.赭石"穿"过桌布，从小物品里透了出来。画家考虑到画作各部分之间的联系，并没有使用大片的单一色彩进行描绘，而是通过有节奏的笔触使画面更具质感，参差不齐的背景色也是该作品的有趣之处。

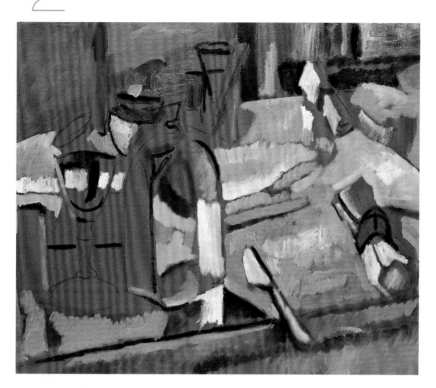

3.在暖色系的色彩组合中，黑色和灰色成了防止画面单调的重要调和剂。为了更好地表现出瓶子的玻璃质感，画家使用了黑色和灰色系的颜色进行表现。通过玻璃造成的光线反射和扭曲，使瓶子的透明度得到了有效表达。

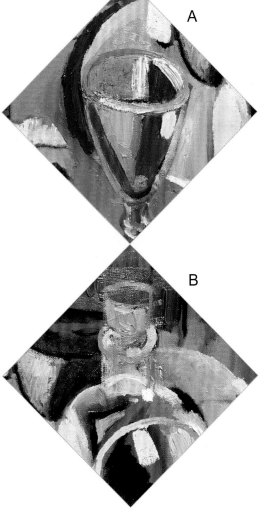

A

4.当所有静物都画好以后，画家开始着重表现空间。右上角的部分离观者最远，于是涂上了黑色和灰色。现在我们能看到素材原型和画作之间的巨大差别了，即桌子被缩小了，且几乎所有东西的距离都被拉近了。相较实物而言，整个作品表现出一种更紧凑的感觉。

B

4

艺术家评语

最后，画面中的各个元素都被确定了，即便是相对模糊的地方，比如用来表现玻璃反光的色彩平面（A）。我们通过物体透过玻璃瓶的扭曲画面，表现了玻璃瓶的表面色彩（B）。这幅作品的透视效果并不强，但通过某些细节，如餐桌边缘的刀柄等，给人以强烈的景深感和三维立体感（C）。餐巾纸是通过不断加入厚涂颜料所描绘而成，且明暗对比的效果被降低到了最小（D）。

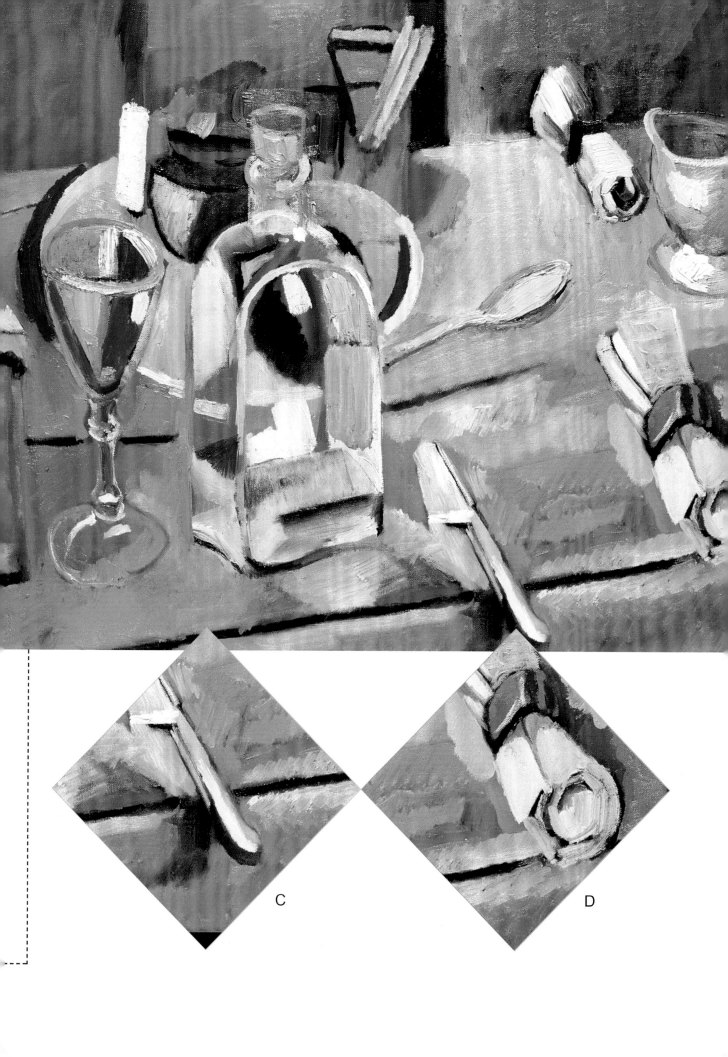

C

D

分步教学

油画刀的使用案例：三只石榴

油画刀在油画艺术中有着独特的地位，几乎是自成一派。对于学习油画的人来说，除了要学会如何使用一些基本的油画工具外，学习使用油画刀进行绘画同样重要，因为如果使用的技巧较为机械，则作品会显得单调重复。但只要我们稍加注意并勤加练习，就会像奥斯卡·桑切斯在这幅作品中表达的那样，即油画刀能创造出丰富且华丽的浓稠油彩。

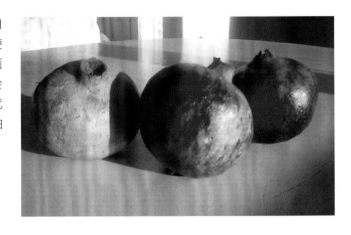

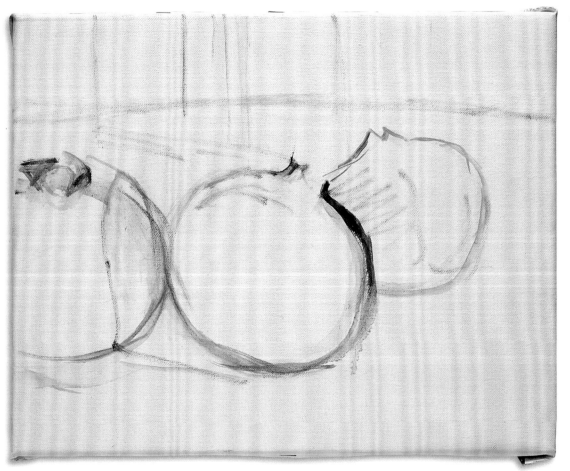

1.用油画刀作画时，草图可以非常简单，因为用油画刀作画本身就无法表达太多细节。油画刀的表现手法相对粗犷，以大量色彩的厚涂为主。在这幅画中，物体的轮廓是用稀释的群青来描绘的。

2

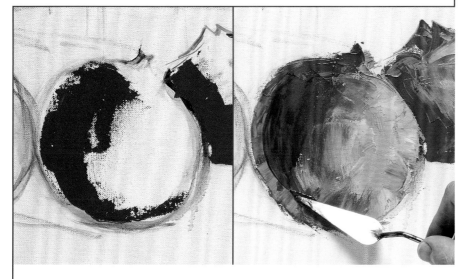

油画颜料的厚涂技术非常生动且富有活力。用明暗对比色创作的作品和那些在最后的对比度中占主导地位的色彩，都是通过颜料厚涂技术来加强的。

2.每次使用油画刀作画，其色彩边缘都很不规则，因为它的随机性较大。因此，在这幅作品中，画家主要控制了每个水果的外侧轮廓，而对水果的内部处理则比较大胆和随意。石榴的颜色（红色和镉黄）并不是事先在调色板上调和完成的，而是直接在画布上进行的混合。

3

3.桌子的颜色尽管也是暖色调，但它却是用稀释了的白色与蓝色混合后进行的表达，以保证石榴鲜艳丰富的色泽。为桌子上色的时候要非常小心，不要碰到水果，水果若沾上了杂色会很难被修改。

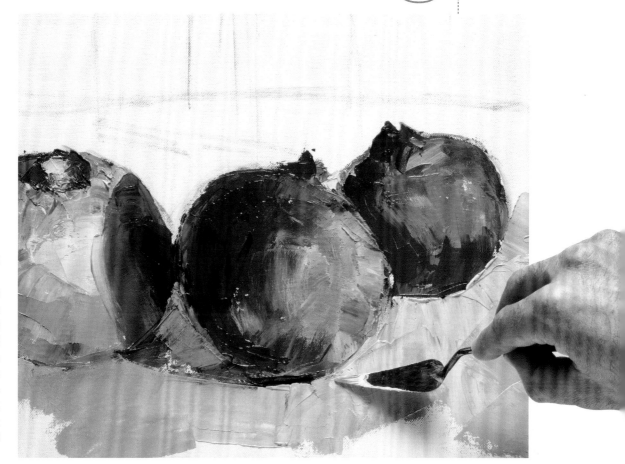

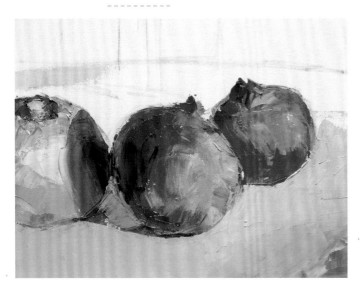

4

4.油画刀也能创造出大片的均匀色彩，看起来就好像是覆盖了一层石膏一样，有着统一的光泽度。画家一遍又一遍地上色，直到不同的色彩元素相互混合，形成最终的颜色。

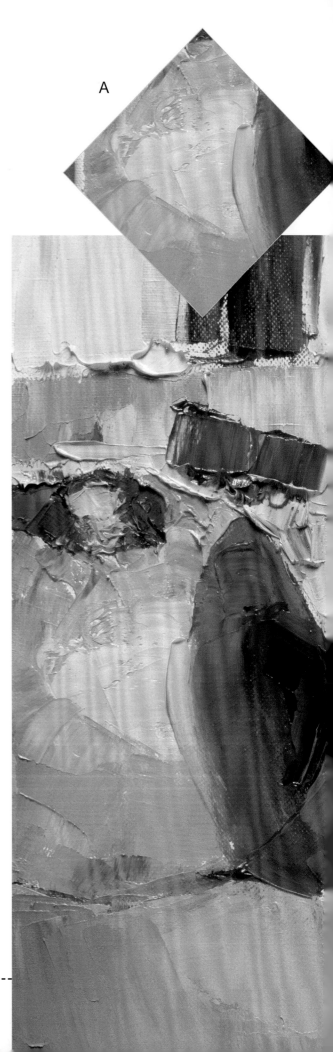

A

艺术家评语

在这幅作品中，作者并没有用画笔表现出色彩的渐变和明暗变化的空间，而是直接用油画刀塑造出了石榴的造型（A）。由于画的时候无须等待颜料干燥后再上另一种颜色，所以画家在借用油画刀画完一种颜色后便直接上了另一种色彩，创作出颜料堆积的效果（B）。前景处加入了灰色，所创造出的质感可以打破在绘画过程中仅用色彩造成的单调感觉（C）。

B

C

分步教学

人像画中的线条与色彩

有多少画家就有多少种人像的画法。每个作者都有其与众不同的地方，或色彩，或外形，或构图等等。那些用线条来表现人像的画作可以和用色彩来表现人像画作的区分开来。画家大卫·圣米格尔所作的人像就属于第一种：前期用线条描绘，经过明暗对比处理之后，再用色彩来表达。

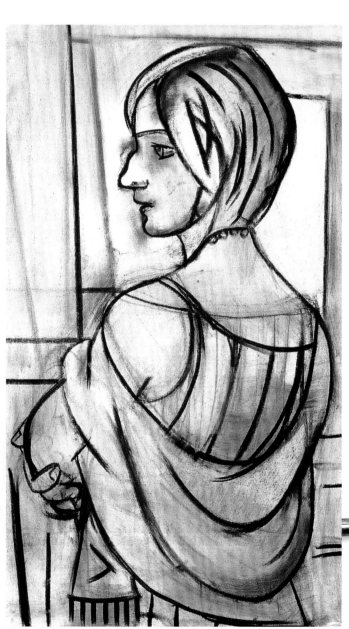

1.先在帆布上用炭笔画出草图，然后喷上固色剂进行保护。接着，用线条勾画出人体的各个部分，表现出作品不同的层次：直线表现背景，曲线对应人像。

1

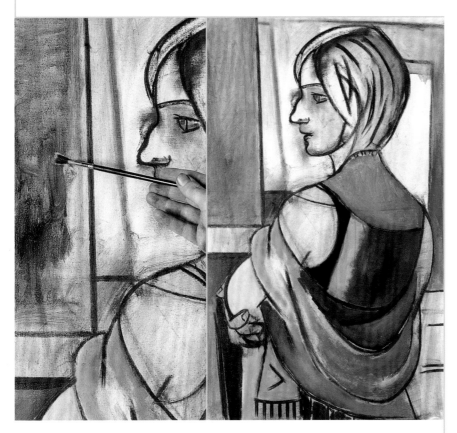

2

创作醒目而清楚的主题能引导色彩区域的合理分布。随后，再用色彩来确定物体的轮廓，让作品显得更清晰或更柔和。

2.将炭笔画用固色剂封存，防止它被其他颜料融合，随后开始为不同的区域上色：用加了一点点赭色的灰色为皮肤上色；再在混合的颜色中加入一点白色（很少的白色，不要让所有的东西看起来都是灰色的），为衣服上色。

3

3.用最初的灰色将整个作品覆盖一遍。在灰暗背景的衬托下，身体的亮部可以被很好地突显出来。以此为基点出发，作者的意图是用或明或暗的色调来表现各种颜色。这种效果可以通过使用一系列冷色调的色彩达到，模特本身的真实色彩则和这幅画毫无关系。

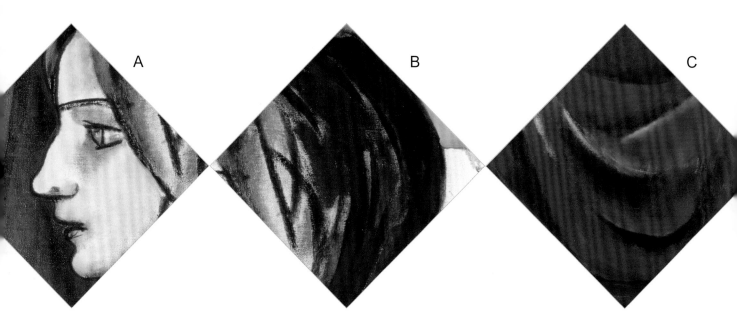

A

B

C

4.这里的颜色都已经被确定了。窗帘是绿色，墙体是灰色，墙体下部是黑色以及一些蓝灰色。作品表现出一系列简单又意义明确的层次，与人像的线条相得益彰。

4

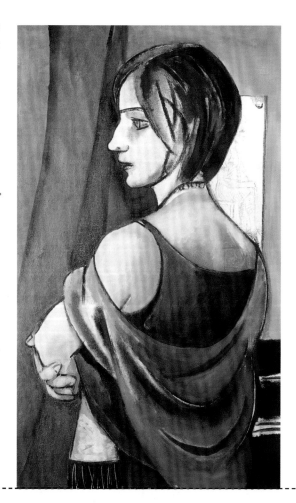

艺术家评语

模特的脸部与最初的草稿相比只有很小的变化。作者先确定了轮廓，再用非常柔和的暖色进行细节绘制（A）。在头发部分，作者用炭笔留下了几根单独的线条，这些线条和暗部的阴影色调十分相合，以此来表现人物的秀发（B）。图中的围巾是色彩最丰富的元素。由明亮的紫色、蓝色以及少量的白色组成，可以看到帆布的本色从部分区域中被透了出来（C）。

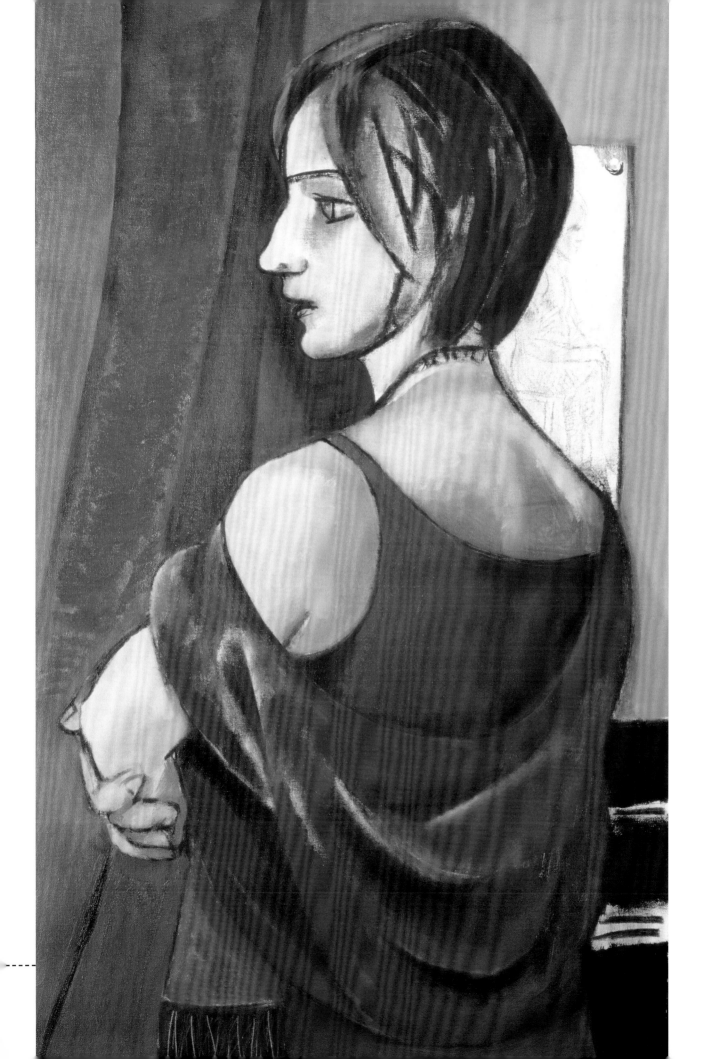

静物画：色彩表现

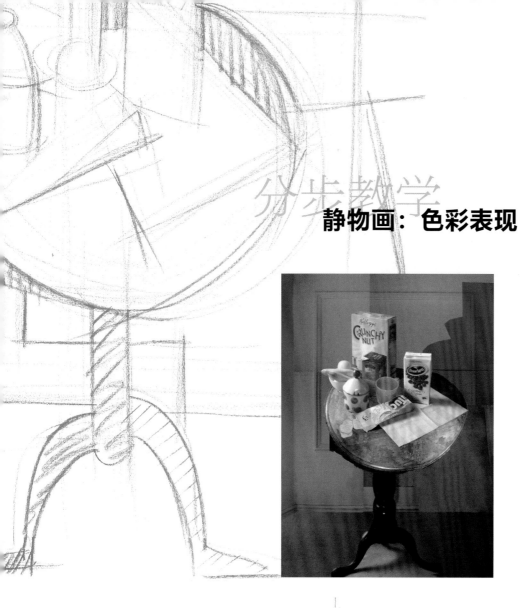

接下来两组习作的表现对象是用一系列不同照片组合而成的——我们将许多不同角度的静物照片组成了一幅数字拼贴画。该拼贴画的主题是一张普通的早餐桌，其趣味在于作画时的不同表现手法。

根据这张照片，我们分别创作了两幅作品，一幅着重用色彩表现的手法进行描绘，另一幅则专注于表现作品中各个元素的明暗关系与空间塑造。

艾丝特·奥丽芙是这两幅静物画的作者。这是最初的两幅草图，由于作品是完全基于色彩的表现来绘制的，所以草图只需搭建框架，方便后续创作即可。

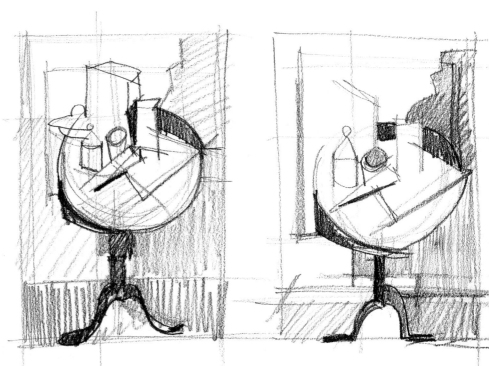

许多现代艺术家都喜欢用电脑作为媒介对图像作一些基本处理。所需技巧并不复杂，只要一点经验即可。

现代的数字复制技术让任何人都可以凭借一部相机和一个电脑程序来处理图片。这里我们能看到一些创作这件作品时用到的照片。对着电脑屏幕，我们就能轻松处理并设定好画面的构图，如静物摆放的角度、大小和色彩的组合等。

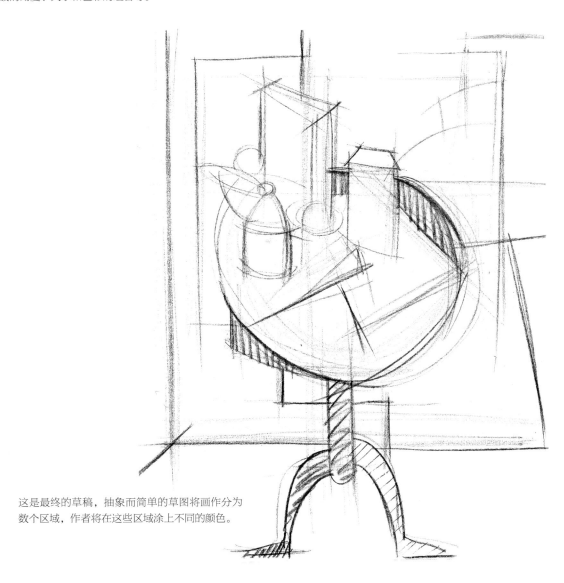

这是最终的草稿，抽象而简单的草图将画作分为数个区域，作者将在这些区域涂上不同的颜色。

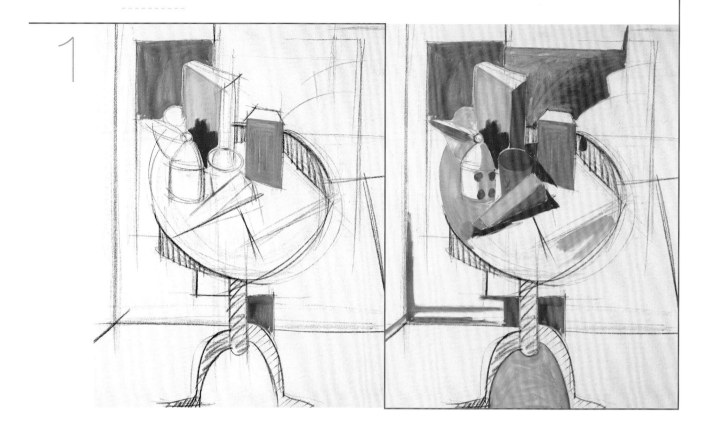

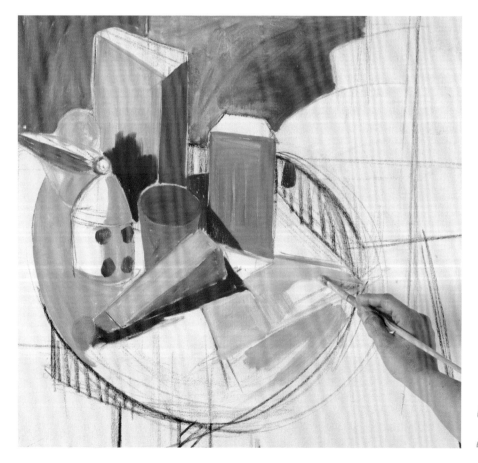

1.画家毫不犹豫地从大片的暖色开始涂起：黄色、橙色和红色。

2.在最初的草图中，各个区域被划分得很清楚。这样，上色前就可以不再考虑渐变或色彩的调和了。比如，这块区域之后会用来表现物体的亮面，因此作者做了留白处理。

3

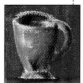

这幅示意图为色彩区域的纯色对比提供了处理方法。这种对比应该是冷暖色之间的对比，能让作品充满生气和视觉活力。

4

3.这幅画的背景部分很大，因此作者用快速有力的笔触为留白的区域涂上了相同的颜色。如画面中所表现的，好几个部分都被涂成了黑色，和作品中占主导地位的暖色形成强烈的对比。接下来要做的就是添加足够的冷色调颜色，以形成空间深度。

4.所有的区域都被上了色。右边的部分是用冷灰色覆盖的大片阴影，主要用来补偿和平衡作品中占主导地位的暖色调。不管什么情况，景深效果都是通过图片边缘的透视线来达到的，且冷色调是用来均衡整体色彩的。

5

5.包含了细节的静物画（产品品牌、水果形状、物体本身），为由色彩主导的作品带来了更加自然的效果。这些细节增强了作品的一致性，使作品辨识度更高。

艺术家评语

尽管这是通过照片拼贴形成的风格化作品（消除了很多素材附带的特征），但在物体表现的真实性方面还是非常突出（A）。虽然作者在各个部分使用了统一的色彩，但在某些地方依然使用了光影对比的创作手法，让人联想到了明暗对比法（B）。背景的颜色以及部分色彩的改变表现出了非常有趣的肌理效果（C）。

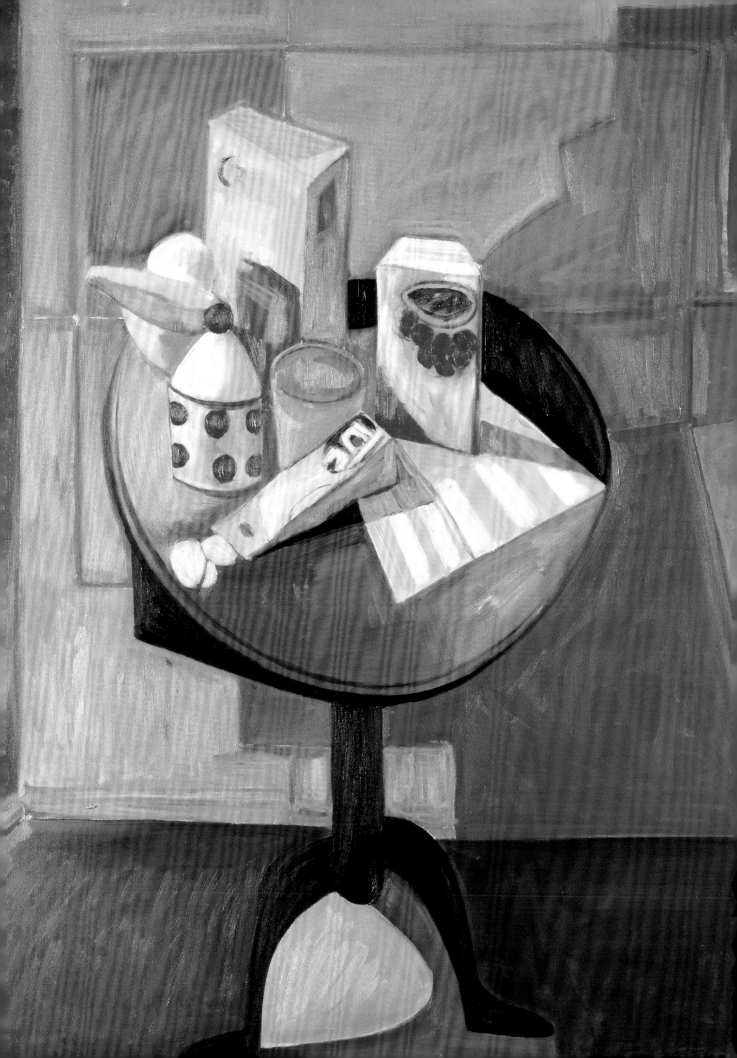

分步教学
静物画：明暗对比

这是同一个主题用不同画法表现的另一个版本。这个版本的作者是大卫·圣米格尔，作品更关注物体的立体感、质感和画面的空间表现，而非色彩运用。因此，在这幅作品中，颜色的范围被缩小了，甚至有些昏暗，但仍确保了物体形状的准确性和色调的整体一致。

与上一幅作品相比，这幅作品的基本色彩是棕色、灰色和深灰色；不仅如此，这幅作品中各个物体的细节表达、轮廓造型、构图摆放与上一幅也都很不一样。

草图表现了作品的基础构思、对称性构图以及装饰性的特点和表现准则。如果没有这些元素的充分表达，画面中的暖色调将会成为作品的主角，而这违背了作者最初的创作意图。

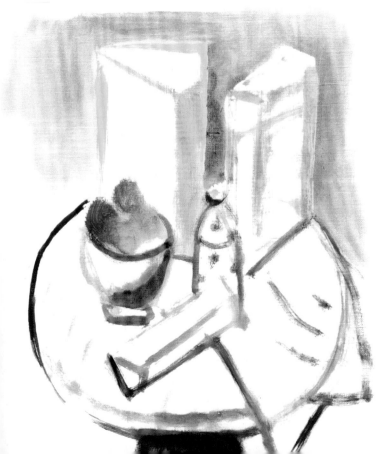

为了作品的整体效果，香蕉被替换成了绿色的西梅。这些西梅在碗里摆放得很精致。之所以会做这样的替换，是因为在这幅作品暖而深的色调中也需要一点清凉的颜色。

在这里，我们将看到明暗对比的效果：静物和周围的表面之间形成的阴影。这是一个需要在草图上其余部分额外添加的绘画元素。

这是在帆布上画的草图。草图画得非常精确，目的是定义作品里各个部分的空间位置。草图是用铅笔画的，铅笔不像炭笔那样容易脏，有助于保持画面色彩的清楚干净。

画布上的一些地方被涂上了慢慢达到和谐的基础色：物体的赭石色、背景的棕栗色以及阴影的灰色。

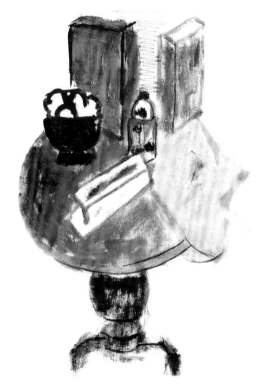

在草图部分就已经反映出了主题的色调，色调的对比仅限于在白色画布和其他物体之间。

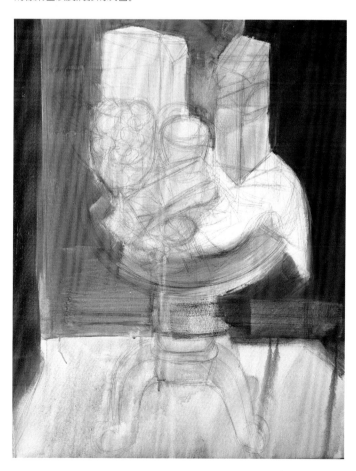

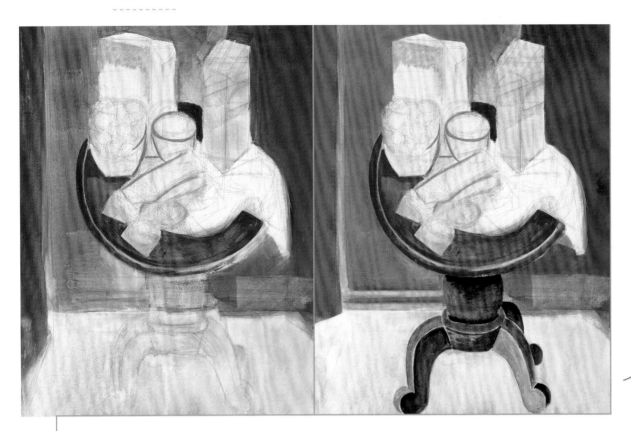

1.背景色对作品中物体最初的上色会有很大帮助。由于物体的色彩和背景色非常相似，所以一开始就要调整好画面中的色调。作者用烧赭重新绘制了物体的线条，这样构成的静物轮廓才能更加清晰。

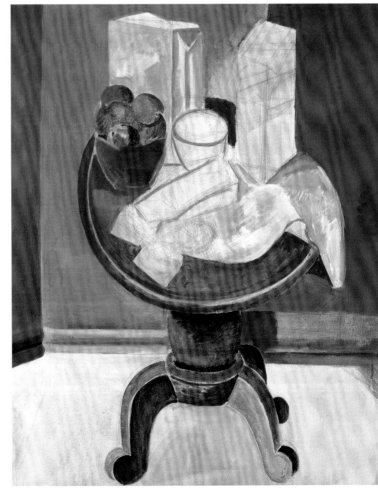

2.到了这一步，背景的特殊色彩以及水果盒的色彩已经被确定好了。整幅画变得更加明确，特别是桌子，桌腿被放大了，显得更为形象。

3

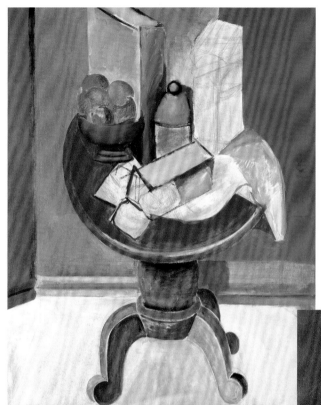

3.为了"补偿"作品上半部分普遍灰暗的色调,地板部分并没有上色,这个部分和桌布构成了这幅以棕栗色为主的作品中主要的亮色。

图示的方法是想象力的良友,它能指出现实中实物和用绘画表现的物体之间的距离。

4

4.这两个盒子(谷物盒和牛奶盒)的处理方式完全不同。其中一个几乎没有上色,是通过笔刷干扫画布来完成的;而另一个盒子则采用了厚涂法,以使其与周围的物体形成清晰的对比。

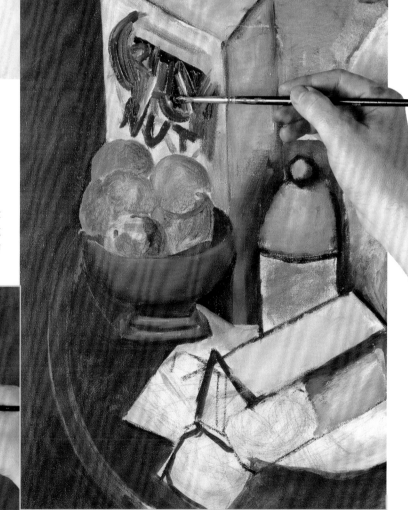

5.所有的颜色都已经被清楚地画好了。地板的颜色被相对调暗了一些，不至于和画作其余的颜色产生太过强烈的对比；阴影部分作了加强处理，使物体的形状更加明确。同时，画面被调整到同一色系：栗灰色，包括水果的颜色以及桌面的颜色（亮栗色）。

5

A

B

C

艺术家评语

用稀释得非常薄的颜色涂绘地板，同时还可以增加一些笔触效果，使桌腿的阴影更突出（A）。栗色的桌子是用明暗对比法来表现的，尽管其他色彩已经因为一些灰色的细节被调整过了，但依旧是这个色彩方案的一部分（B）。水果是另一个色彩明亮的焦点，与冷色调形成了互补（C）。

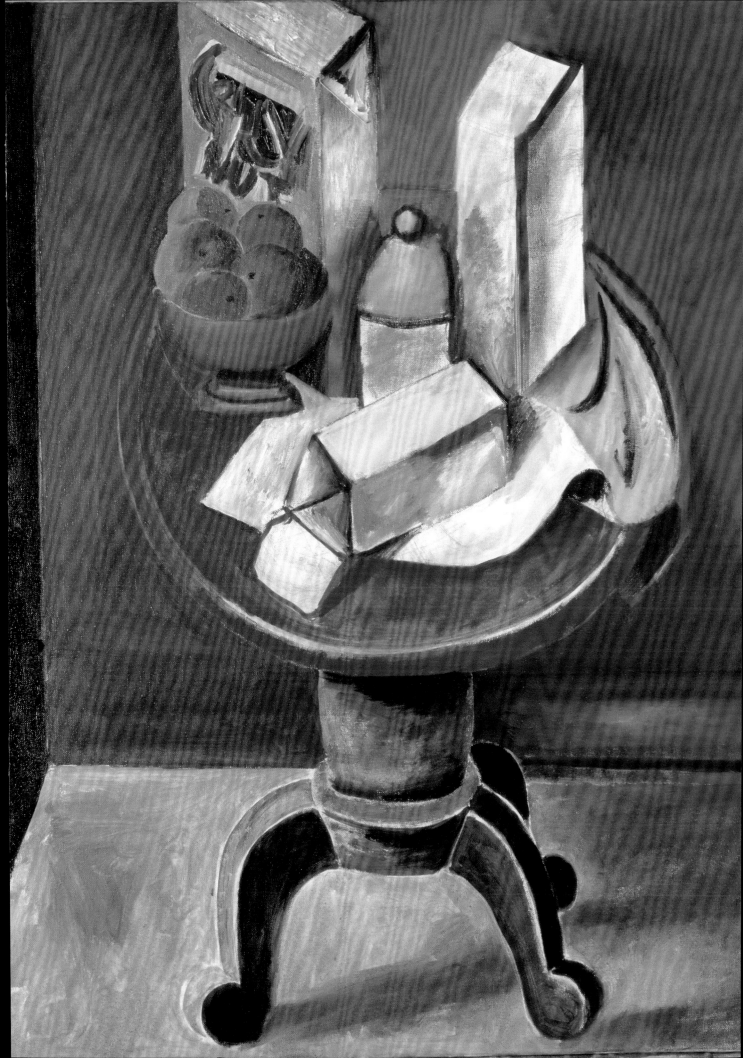

分步教学
城市风光

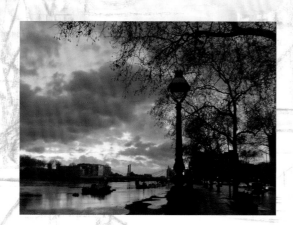

本书最后一幅习作是城市河岸边的黄昏。尽管这是一幅城市风景画，但大片的天空使作品具备了独特的气质。丰富的明亮色调以及场景中大量的各种元素使作品包含了很多细节，这就是为什么大卫·圣米格尔在创作时，会用比表现一般黄昏时更明亮、更多细节的方式来描绘此场景了。

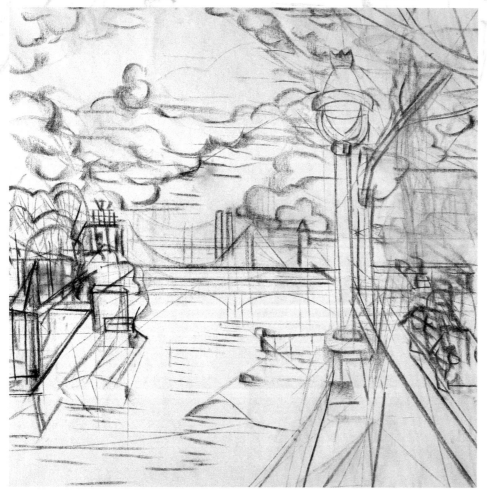

1.在画这幅草图时，画家用炭笔勾勒出了云彩、建筑、树木以及其他等物体，并画出了因为光线而隐于暗中的景物。这幅作品的表达非常自由，且画家更关注全景视角。最后，喷上固色剂进行定型。

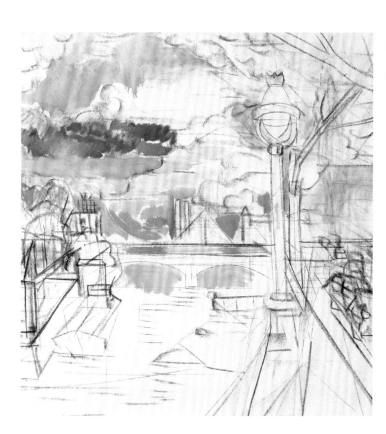

2

这里的炭笔草图并未将作品轮廓完全封闭，它是未完成的、"开放的"。作者无须顾忌清晰的轮廓会带来的限制，并可以随意上色。

2.我们从画的中央部分——黄昏的光线开始上色。最初的上色是极仔细的，遵循的是炭笔草图上线条表现的部分。这里的暖色是主导色彩——赭石和黄色，它会因为云朵的淡紫和紫色的衬托而显得更加明显。

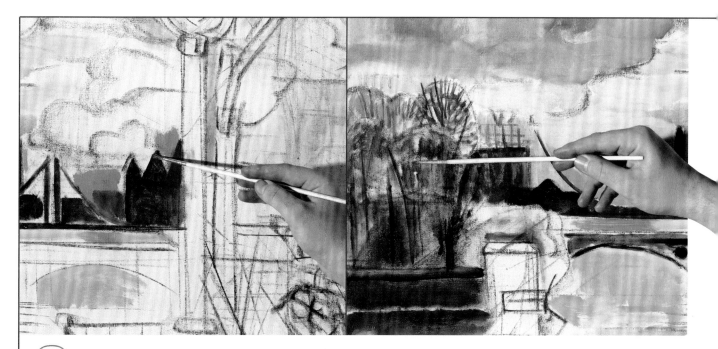

3

3.高出地平线的建筑物和树木用的是栗色而不用灰色或黑色。作者的意图是尽量维持作品主题的丰富性。所有这些对象都只有轮廓，没有细节，并用明亮的背景色衬托出了暗色的轮廓，这样的对比显得很生动。

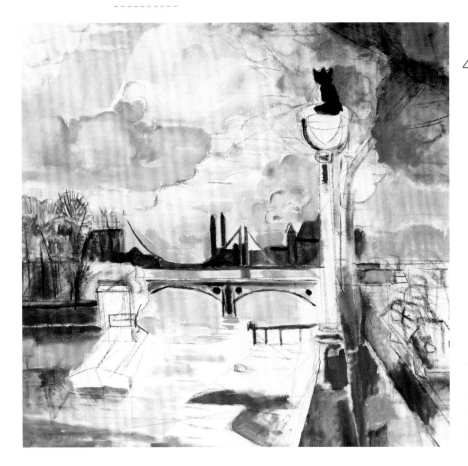

4.一个区域接着一个区域地上色。河道的大片区域还未上色，因为要等周围部分先完成后再做上色处理。已经完成的天空给予了作品一种类似照片的感觉，有极亮的部分也有极暗的部分，暗部用的是蓝色（群青、钴蓝）和紫色（紫色和洋红的混合色）。

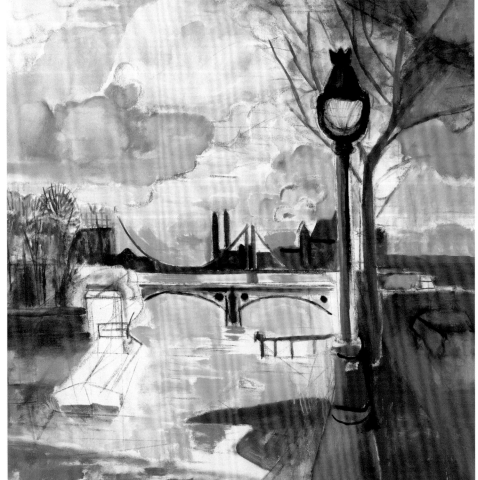

5.前景色用的是中性色，由赭石和生褐组成。这种颜色有着黄昏的色彩，又能表现出河水的细微变化。画作中城市景色的出现让画面的主题变得更加清晰，同时也表现出了各个景物之间的比例关系和画面中的空间深度。

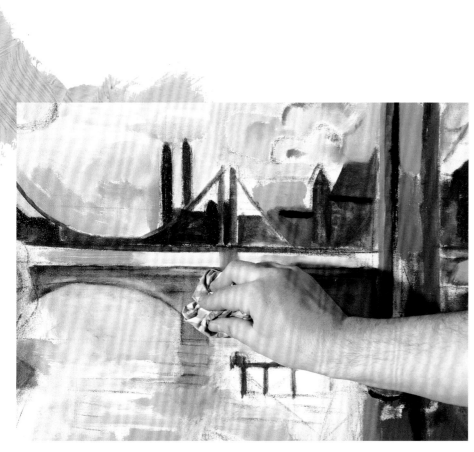

小船用的是印象派的表达方式，更强调整体感而非特定的细节。事实上，这里几乎看不到细节，全被自由分布的色彩对比取代了。

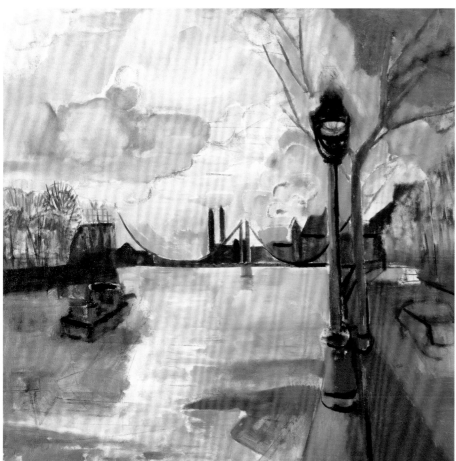

6.作品中最显眼的桥（地平线附近有另一座）画得太大了，破坏了画面的景深感，因为现在画布还是湿的，所以我们有机会可以用布将其擦掉。颜料的痕迹虽然不能被消除，但可以被覆盖。你随时都要准备对作品进行类似这样的修改，能自由地改变想法比严格地循规蹈矩更重要。

7.用来画河水的颜色和阴影的颜色是一样的：赭绿，并用黄色和白色增加其亮度。用很暖的色彩来描绘前景，以表现出画面的景深感。天空用色丰富。

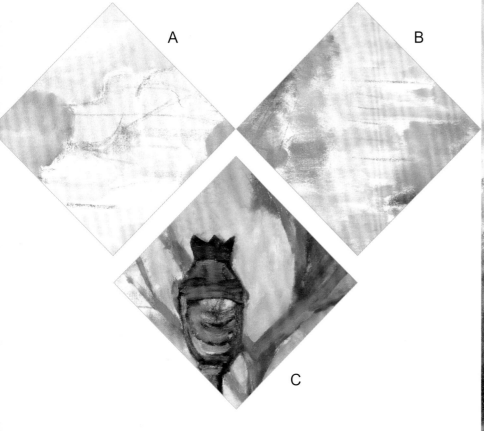

艺术家评语

天空的上色过程很长很复杂，因此作者使用了许多不同色调以及颜色的云朵来表现。或冷或暖、或明或暗的色彩构成了轻快、大气的感觉，不让其被大量的细节变化所抵消（A）。和天空一样，河水也用了很厚重的颜料，并用淡紫色来表现天空在河里的倒影（B）。作者用一系列的线条表现出了这些树枝的大小、比例以及距离感（C）。

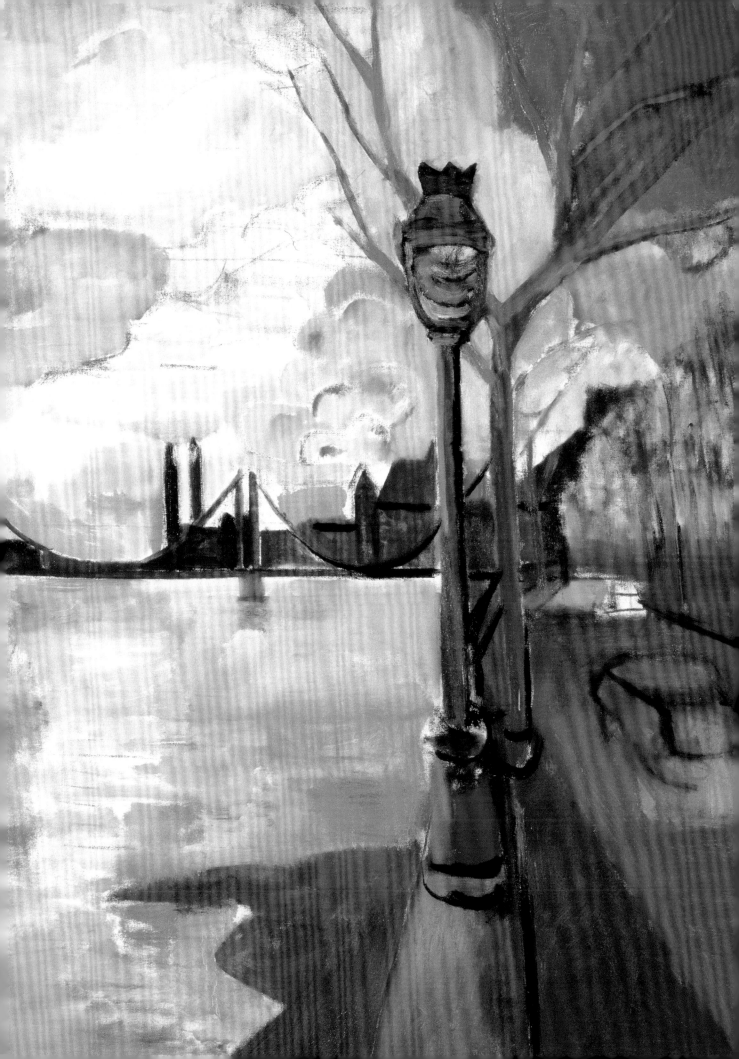

· 清晰的步骤详解图

· 专业团队的精心创作

· 向枯燥的绘画理论说再见

· 读图、看视频，用案例讲解各种绘画技巧

图书在版编目（CIP）数据

油画创作技法/西班牙派拉蒙专业团队著;沈少霄
译.——上海:上海书画出版社,2019.1
西方绘画技法经典教程
ISBN978-7-5479-1956-9
Ⅰ.①油…Ⅱ.①西…②沈…Ⅲ.①油画技法－教
材Ⅳ.①J213
中国版本图书馆CIP数据核字(2018)第298271号

Original Spanish Title: AULA DE PINTURA – ÓLEO

Text: David Sanmiguel

Drawing & Exercises: Héctor Fernández, Joan Gispert, Alberto Gutiérrez, Yvan Mas, Esther Olivé,
Álex Pascual, Óscar Sanchís, David Sanmiguel

Photographs: Nos & Soto

© Copyright Parramon Paidotribo – World Rights

Published by Parramon Paidotribo, S.L., Badalona, Spain

© Copyright of this edition: Tree Culture Communication Co., Ltd

合同登记号：图字：09-2018-642

西方绘画技法经典教程
油画创作技法

著　者	【西班牙】派拉蒙专业团队
译　者	沈少霄

策　划	王　彬　黄坤峰
责任编辑	金国明
审　读	陈家红
技术编辑	包赛明

出版发行	上海世纪出版集团 上海书画出版社
地　址	上海市延安西路593号　200050
网　址	www.ewen.co www.shshuhua.com
E - mail	shcpph@163.com
印　刷	浙江新华印刷技术有限公司
经　销	各地新华书店
开　本	889×1194　1/16
印　张	10
版　次	2019年1月第1版　2019年1月第1次印刷
印　数	0,001-4,300

书　号	ISBN 978-7-5479-1956-9
定　价	68.00元

若有印刷、装订质量问题，请与承印厂联系